U0107327

HOW TO
THINK
WHEN YOU
DRAW

洛伦佐
绘画创作
教程

元素·大自然

［英］洛伦佐·埃瑟林顿◎著　　　刘寻美◎译

北京科学技术出版社

Copyright © 2019 by Lorenzo Etherington

著作权合同登记号　图字：01-2023-0089

图书在版编目（CIP）数据

洛伦佐绘画创作教程：元素·大自然 /（英）洛伦佐·埃瑟林顿著；刘寻美译 . —北京：北京科学技术出版社，2023.4（2023.6 重印）
书名原文：How to Think When You Draw
ISBN 978-7-5714-2677-4

Ⅰ.①洛… Ⅱ.①洛…②刘… Ⅲ.①绘画技法—教材 Ⅳ.①J21

中国版本图书馆 CIP 数据核字（2022）第 242431 号

策划编辑：刘寻美
责任编辑：李雪晖
图文制作：边文彪
封面设计：异一设计
责任校对：贾　荣
责任印刷：吕　越
出　版　人：曾庆宇
出版发行：北京科学技术出版社
社　　　址：北京西直门南大街 16 号
邮政编码：100035
电话传真：0086-10-66135495（总编室）
　　　　　0086-10-66113227（发行部）
网　　　址：www.bkydw.cn
印　　　刷：北京博海升彩色印刷有限公司
开　　　本：889 mm × 1194 mm　1/20
字　　　数：100 千字
印　　　张：9
版　　　次：2023 年 4 月第 1 版
印　　　次：2023 年 6 月第 3 次印刷
ISBN 978-7-5714-2677-4

定　　价：108.00 元

京科版图书，版权所有，侵权必究。
京科版图书，印装差错，负责退换。

作者简介

　　洛伦佐·埃瑟林顿（Lorenzo Etherington），插画家、漫画家、电影创作者，与兄弟罗宾共同创立了埃瑟林顿兄弟（The Etherington Brothers）漫画与设计品牌。他们曾与华特迪士尼公司、梦工厂工作室、阿德曼动画公司等合作，并参与《星球大战》《功夫熊猫》《驯龙高手》等项目的制作。

前言

欢迎打开本书！

对很多人而言，昂贵的付费艺术教育课程如同一堵高墙，阻挡了他们追求艺术的脚步。因此，我想为他们提供一项替代方案，让更多人无须支付高昂的费用即可接受优质的艺术教育。于是，《洛伦佐绘画创作教程》（*How to Think When You Draw*）系列教程诞生了，本系列线上艺术教程将永远为所有人免费开放。

目前，《洛伦佐绘画创作教程》系列教程仍在持续更新。它是一个庞大的"绘画素材库"，为成千上万的艺术创作者提供了丰富的绘画素材。

我由衷地感谢每一位喜欢本系列教程的朋友。如果没有你们的使用与宣传，那么该教程的价值就无法实现。感谢你们在百忙之中对该教程的支持与帮助。

在我看来，艺术中最重要之处在于关注细节。正是因为在生活中，我们观察到了那些看似微不足道的、

甚至他人不屑一顾的细节，才得以成就我们的绘画。

宏大的主题、大胆的笔触，这些无疑都格外吸引人，但细节才是让人回顾流连之处。这是观者发现你的激情、你的表达、你对世界独特看法的地方。

当你找到一些隐藏在艺术作品中的小细节并为之触动时，神奇的事情发生了：你会意识到，这如同为你准备的一份礼物，只有真正去观察的人才能发现它，而不是任谁都能得到的。

你可能只是在其他观者急于撇开双眼去看其他艺术品的时候稍作停留，多看了短暂的一瞬间，就观察到了其中细节。这种观察也得到了回报，你对艺术品和艺术家的感触加深了。

有时，只要改变一些微小的细节，就能为我们的艺术带来极大的改进。正是秉着这种思考，此书才得以诞生。希望你在每一页中都能找到灵感与思路，以此扩充你的绘画素材库。

本书并不是传统意义上的绘画教科书，它是一个供你潜心研究的灵感库，你可以自由设定本书内容的阅读顺序。希望你能以兴趣为起点开始学习绘画，并逐渐深入探索它。

细节让我们的艺术变得独一无二，也为我们创造的艺术世界注入了生命力。享受微小细节中的快乐吧。

希望你能来我的个人网站，去看更多免费的新教程：

www.TheEtheringtonBrothers.blogspot.com

最后，再次感谢你的支持！

欢呼吧！

LoReNZo!

洛伦佐·埃瑟林顿

2019 年　春

前言

2

创造出艺术，并被他人观赏的方式有成千上万种，比如和朋友、家人合作创作，应编辑邀约创作，加入某个团队完成一个大型项目，等等。这往往会带来奇妙的、难以预见的结果。

归根结底，你的能力的发展轨迹与你的习惯息息相关。

学习绘画如同一场冒险，你，且只有你自己，要准备好开始冒险了。

你运用你的时间，你的工作，你的信念，你的艺术家愿景，持续提升着技艺，它将引领你从此处通向未来。

我的艺术之旅告诉我，学习的过程和绘画本身一样，都是一件艺术品。

无论你的艺术将你引向何方，你会和我一样，发现无论成功与否，驱动你创作的动力始终如一。

正是那些微小的、灵光一闪的创作瞬间，让我们日复一日、年复一年地回到画图板前。

那些深夜的突破，那些瓶颈与挫折，让个人风格逐渐成形。

这些时刻是私密的、短暂的，除你之外，不为人所见。

我们以自己独特的方式体会着每一次创造，通过笔下的线条发现真正的自己。

我曾认为绘画就像学习一门语言，但如今这个比喻要发生变化了。绘画是

创造一种新的语言，一种只有你会说的
语言。如果你找到了合适的方式，那么
它值得你倾注一生的光阴。

感谢你的支持！

洛伦佐·埃瑟林顿

2020 年　春

第一章 元素

第二章 大自然

第一章

元素

水和波浪

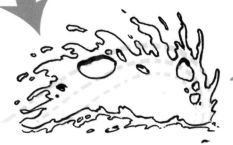

遇到动态的物体时，波浪会先被"推着"升高，然后再回落。

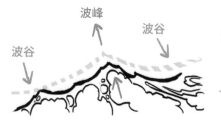

波浪由一系列的波峰与波谷构成。

旗帜 →
平铺的旗帜 →

想画水面的动态，可以把每个区域都分解成旗帜一样的形状。

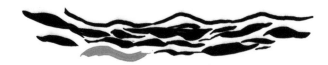

波峰参差错落，呈"之"字形分布。

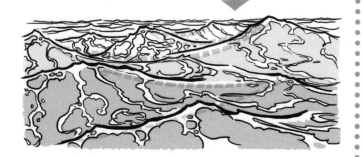

通过画出在静止物体上水花迸溅的冲击面，表现出水流的方向。

用泡沫和线条来描绘动态，

以及波浪的形态。

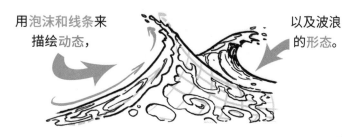

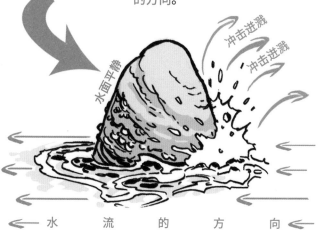

水面平静

冲击迸溅
冲击迸溅
冲击迸溅

← 水 流 的 方 向 ←

002

教程 #1

当物体撞击水面时，溅起的水花会向外扩散。

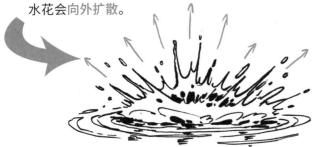

水花的边缘很快就会变柔和，并产生翻卷。

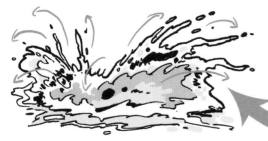

当水面逐渐归为平静，涟漪和小泡沫仍然存在。

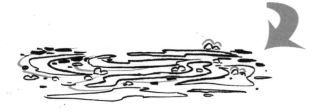

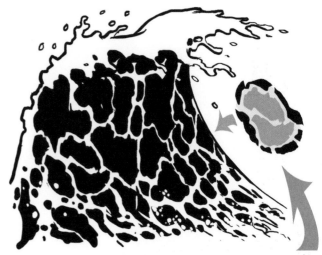

泡沫的线条，像是包着畸形软心糖的锯状闪电。

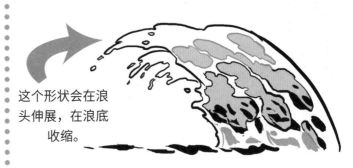

这个形状会在浪头伸展，在浪底收缩。

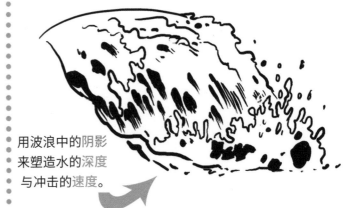

用波浪中的阴影来塑造水的深度与冲击的速度。

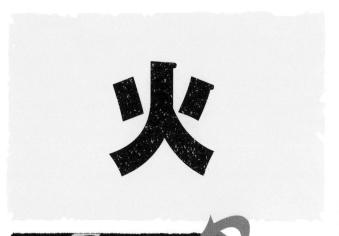

火

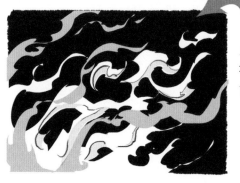

在所有元素中，火的外观最容易被改变，因此最能适应你的绘画风格。

燃烧时，火焰会发生收缩和伸展的动态变化。

这样的形状会显得有些僵硬

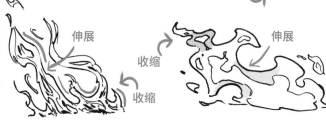

伸展
收缩
交错使用收缩和伸展

伸展
收缩
收缩

伸展

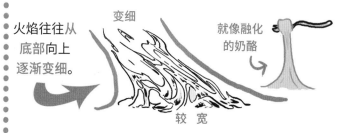

火焰往往从底部向上逐渐变细。

变细
就像融化的奶酪

较宽

可以先从两条简单的线条开始画，这在任何构图中几乎都适用。

1 先画一个"S"形线条，可以将中点偏移，画得不对称一些

2 再画一条带有小钩子的曲线

将这两种线条结合，就能很容易地画出多种火焰形状了。

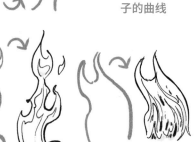

可以用简单的波浪形贯穿线作为辅助，画出优雅、清晰的火焰。

利用孔洞在火焰中创造一些负空间。

别把孔洞和外焰边缘画成一样的形状

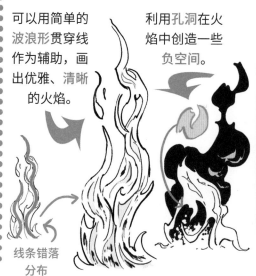

线条错落分布

教程 #2

在一团大火焰中画一些小火焰，会给人一种狂乱燃烧的感觉，仿佛火正烧得噼啪作响。

一些例子：

一团大火焰上的各种变化。

画上少许烟雾的起伏感

外部线条平滑，内部汹涌澎湃

围绕着火焰的伸展和收缩来构建形状

试着随手画出简单的线条、单一的形状，并以此为基础构成火焰。

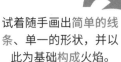

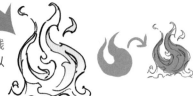

添加烟雾，和火焰形成对比。

锯齿状的火焰与弯曲的烟雾形成对比

明与暗形成对比

火焰不是平面的，它是立体的。

❶ 随机的基础形状

❷ 如同拔地而起的山峰

❸

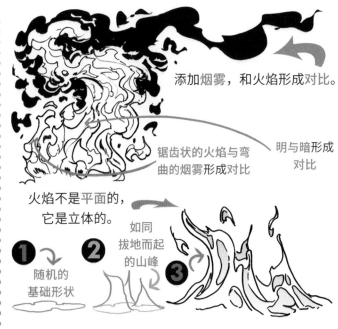

你可以试试更多火焰的画法。

幽灵般的

"之"字形的

扭曲的

锯齿状的

圆润的

花瓶状的

像逗号的

卷曲的

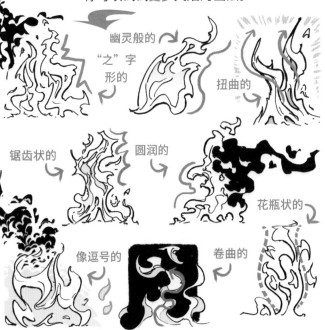

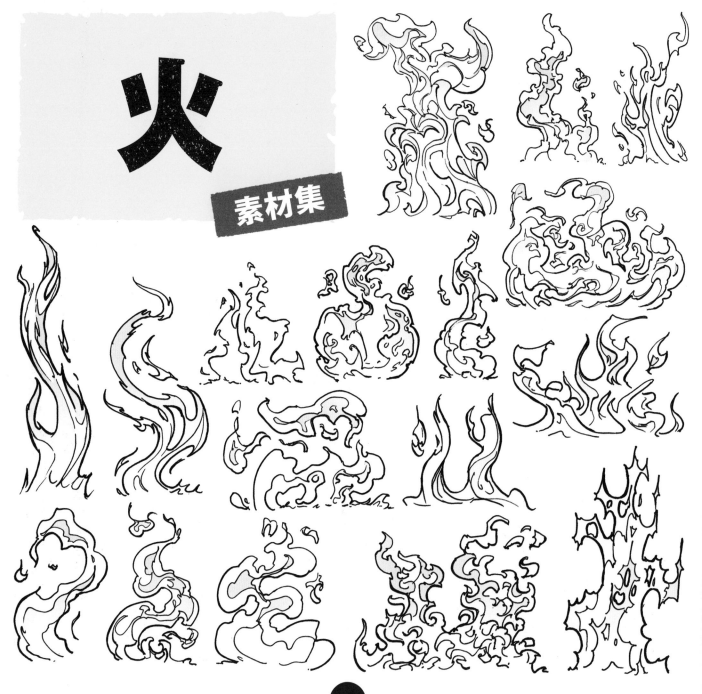

火 素材集

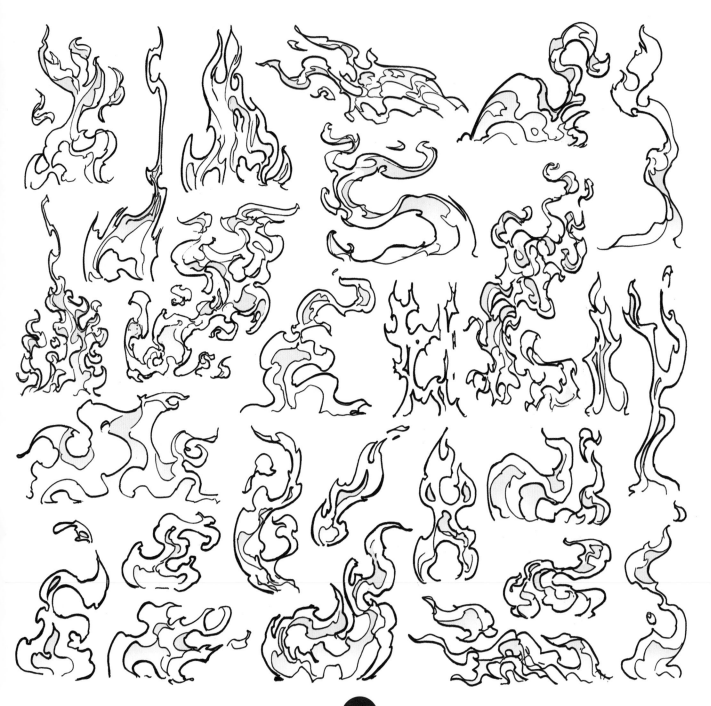

小火苗

小火苗（如蜡烛的烛光）的运动模式，远比熊熊燃烧的火焰要微妙。下面我们将学习小火苗的运动模式。

气流柔和时

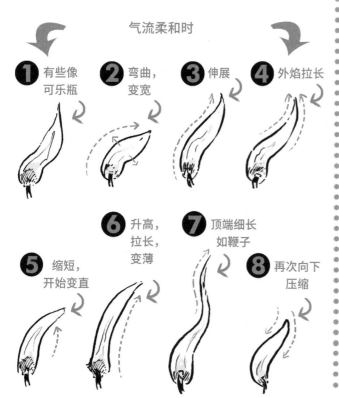

1 有些像可乐瓶

2 弯曲，变宽

3 伸展

4 外焰拉长

5 缩短，开始变直

6 升高，拉长，变薄

7 顶端细长如鞭子

8 再次向下压缩

气流强劲时（火焰未被吹灭）

1 如同泪滴

2 气流推动

3 变平，伸长

4 升高，火焰开始分裂

5 火焰分裂，变小

6 残留的微小火苗

火焰分裂方式（一）

1

2

3

4

5

火焰分裂方式（二）

1

2

3

4

教程 #3

想让火苗形状风格多变，有很多种方法，画之前想想哪种最适合自己：有棱有角的，平滑流畅的，或是介于二者之间的。

小火苗越烧越旺，逐渐变大时

❶ 位置较低，整体较宽

❷ 逐渐升高，外焰变宽

❸ 一侧外焰分裂、飘散，另一侧外焰出现分叉

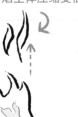
❹ 分叉那侧的外焰分裂、飘散，火焰主体压缩变低

❺ 火焰主体升高

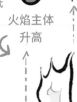

❻ 新的外焰增高

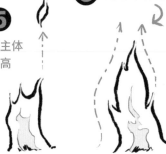

火焰熄灭时（一）

分裂的小火焰随着逐渐燃尽，飘升速度也在变慢

❶ **❷** **❸** **❹** **❺** **❻** **❼** **❽**

火焰熄灭时（二）

注意第二个分裂的小火焰出现的时间

❶ **❷** **❸** **❹** **❺** **❻** **❼** **❽**

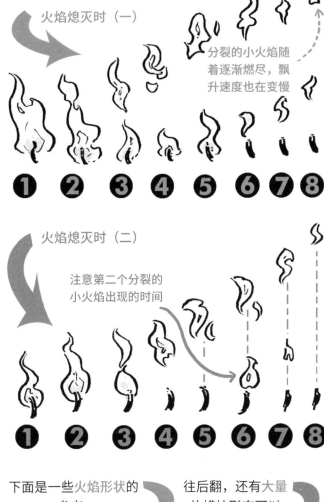

下面是一些火焰形状的参考。

往后翻，还有大量的蜡烛形态可以参考。

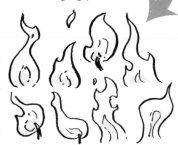

蜡烛

素材集

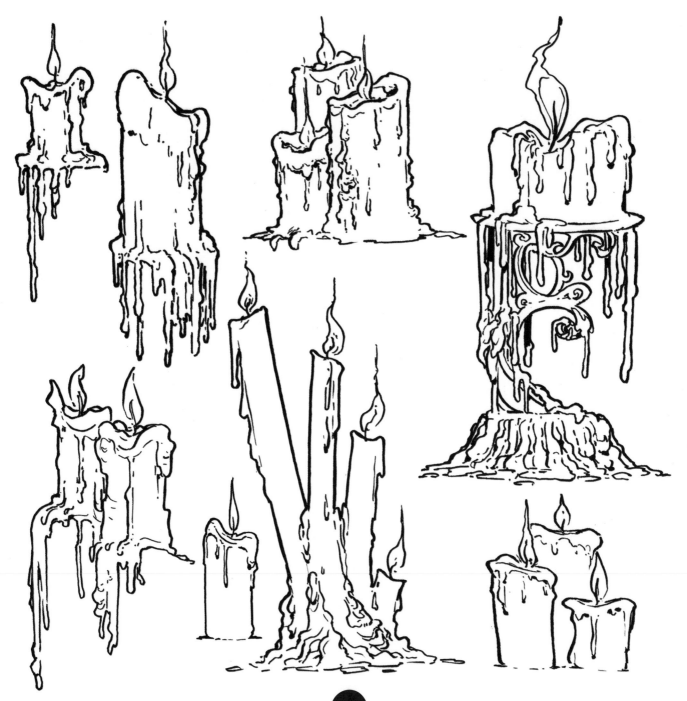

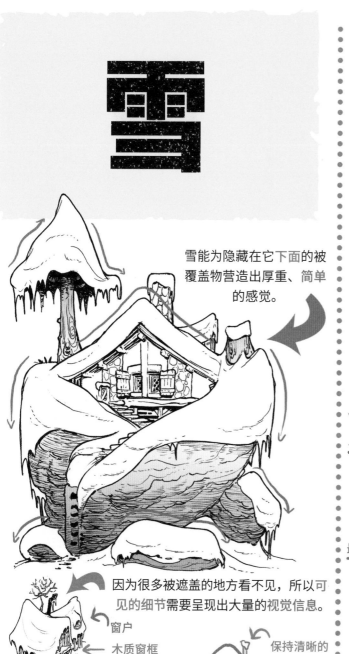

雪

雪能为隐藏在它下面的被覆盖物营造出厚重、简单的感觉。

因为很多被遮盖的地方看不见，所以可见的细节需要呈现出大量的视觉信息。

窗户
木质窗框
入口的足迹

保持清晰的细节

想象一下被雪覆盖的物体的完整形状，这有助于你理解如何画出积雪。

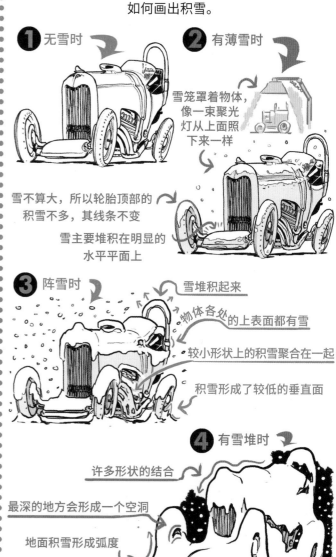

① 无雪时

② 有薄雪时

雪笼罩着物体，像一束聚光灯从上面照下来一样

雪不算大，所以轮胎顶部的积雪不多，其线条不变

雪主要堆积在明显的水平平面上

③ 阵雪时

雪堆积起来

物体各处的上表面都有雪

较小形状上的积雪聚合在一起

积雪形成了较低的垂直面

④ 有雪堆时

许多形状的结合

最深的地方会形成一个空洞

地面积雪形成弧度

就像一张厚重的羽绒被铺在物体上。

012

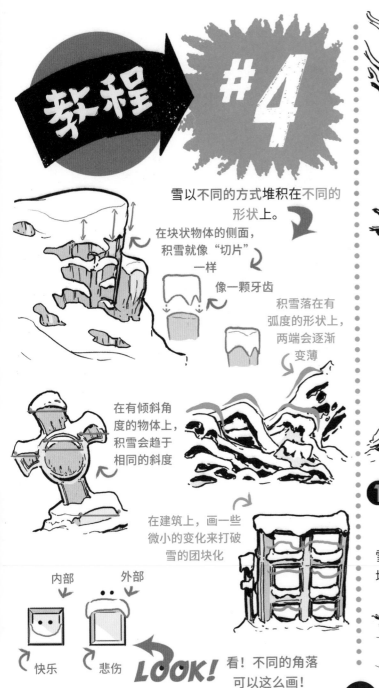

教程 #4

雪以不同的方式堆积在不同的形状上。

在块状物体的侧面，积雪就像"切片"一样

像一颗牙齿

积雪落在有弧度的形状上，两端会逐渐变薄

在有倾斜角度的物体上，积雪会趋于相同的斜度

在建筑上，画一些微小的变化来打破雪的团块化

内部　外部

快乐　悲伤

LOOK! 看！不同的角落可以这么画！

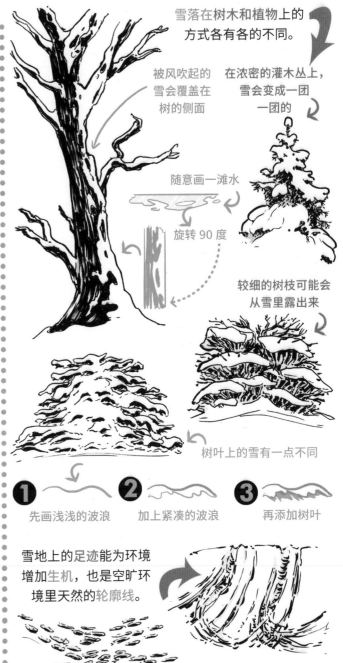

雪落在树木和植物上的方式各有各的不同。

被风吹起的雪会覆盖在树的侧面

在浓密的灌木丛上，雪会变成一团一团的

随意画一滩水

旋转 90 度

较细的树枝可能会从雪里露出来

树叶上的雪有一点不同

1 先画浅浅的波浪
2 加上紧凑的波浪
3 再添加树叶

雪地上的足迹能为环境增加生机，也是空旷环境里天然的轮廓线。

任意与地面接触的冰的表面，都会透出地面的阴影。

用高光扫过边缘。

试着画一些上下颠倒的火苗形状

画冰时，需要同时考虑形状的外部和内部，考虑不透明度、反射率及折射率，甚至要考虑湿度。

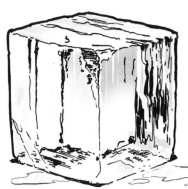

画纯净的冰时，你可以自由地调整、改变内部线条的折射，比如下面这些方法：

用块状阴影+细线条随机组合

冰块越大，我们能看到的内部细节就越少。

薄薄的冰面在水面上碎裂的方式如下：

① 大块的冰之间稍有间隔

② 画一些裂缝

③ 加上碎裂的小冰块

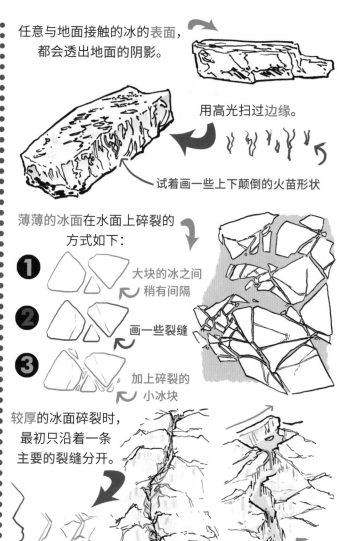

较厚的冰面碎裂时，最初只沿着一条主要的裂缝分开。

两边仍然相接

进一步碎裂的样子

有时个别部分会产生倾斜：

滴落的水滴反复凝结，层层叠叠形成了冰柱，所以要在冰柱的表面画出这种分层感。

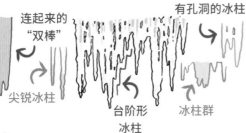

边缘不平整

细线能体现出分层感

这是 5 种快速画出随机冰柱的方法：

连起来的"双棒"

尖锐冰柱

台阶形冰柱

有孔洞的冰柱

冰柱群

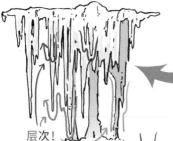

通过画出分层堆叠的冰柱群，可以营造出一种视觉暗示：此时正值漫长寒冬。

层次！

把下面的平台画得小一些

这两种画法都还可以

上下层之间连接方式的画法：

能画出逐渐变细的样子就更好了

在体积非常大的冰块上，很多地方的透明度是有限的。

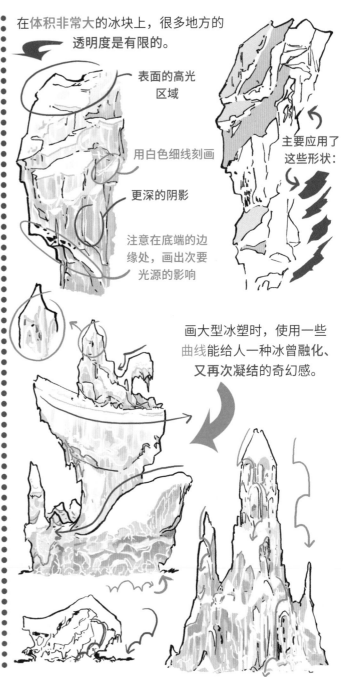

表面的高光区域

用白色细线刻画

更深的阴影

注意在底端的边缘处，画出次要光源的影响

主要应用了这些形状：

画大型冰塑时，使用一些曲线能给人一种冰曾融化、又再次凝结的奇幻感。

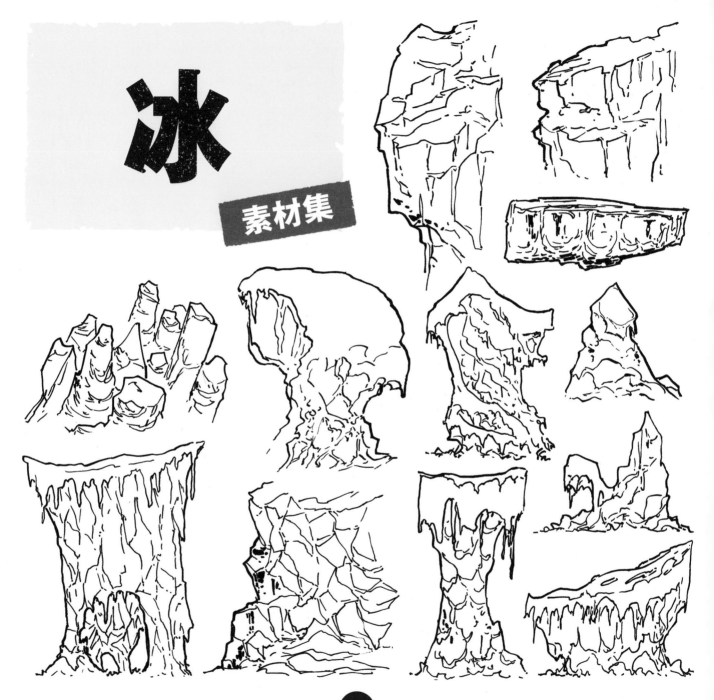

冰

素材集

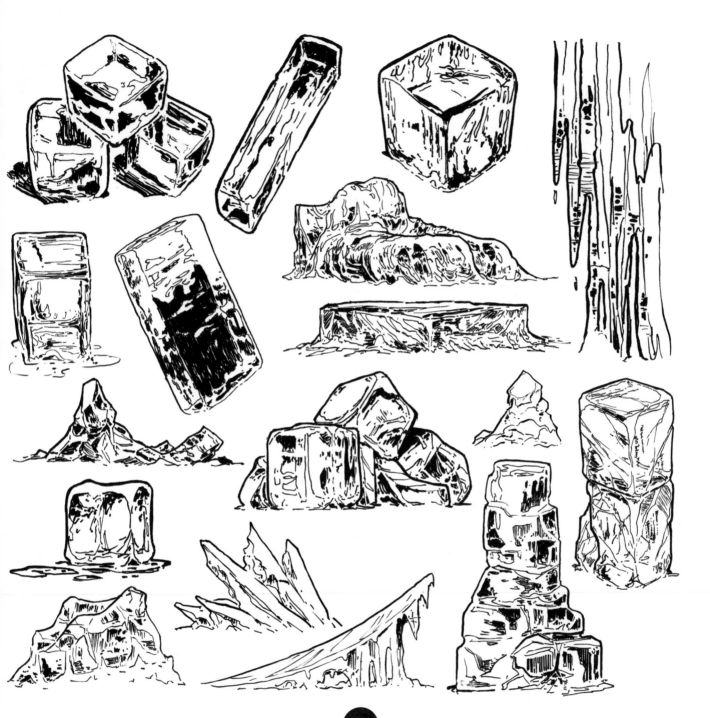

云彩

云彩，如同巨大的、飘浮在空中的神秘而优雅的城市。它无比神奇，在天空中舒展，蓬松、软绵绵，在绘画时应该注意表达出它的这种特性。

❶ ❷

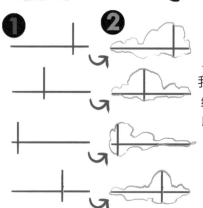

我会在速写本上用两条线来分割云彩的体积，以便快速地画出云彩。

选择一处最高点，围绕它来画，这有助于让云彩的轮廓更独特。

还行 更好

选择一处最低点，让它和最高点稍微呈对角线分布，能让结构显得自然、不僵硬。

如果想画出云彩蓬松的外观，请以小弧形、中弧形和大弧形为基础塑造形状。

在画关键形状和轮廓时应用它们。

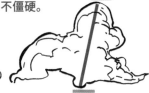

大
小
中
大
小
中

在画云彩内部的形状时，**要避免画过多的交叉线条。**

烟雾 云！

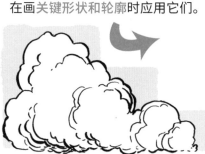 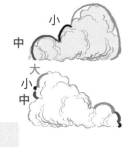

内部线条是基于外部线条延伸出来的

绘画时，尽量让云彩看起来有空气感和飘浮感，这种感觉取决于云彩内部的画法。

这看起来还行，但太多的内部线条会让人觉得这朵云很"沉重"

保留一些负空间比较好！

云彩的底部线条可以有很多形状，但和顶部线条相比它们往往更简单，并且线条角度也更扁平。

顶部线条

底部线条

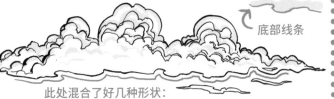

此处混合了好几种形状：

连续的"S"形　　向下凹陷　　向上凸起

至于较薄的、形状没那么明显的云彩，其顶部线条会被压缩，底部线条则会进一步简化。

简化内部细节，能暗示出云彩的半透明感

掌握了这些方法，接下来你就能进一步创造，改变、夸张与颠覆都行，画出属于自己的原创云彩。

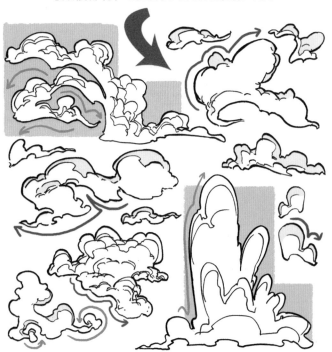

云彩

素材集

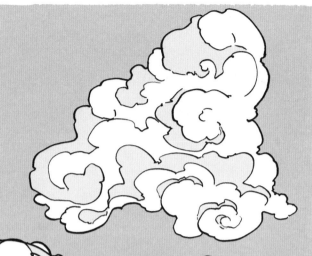

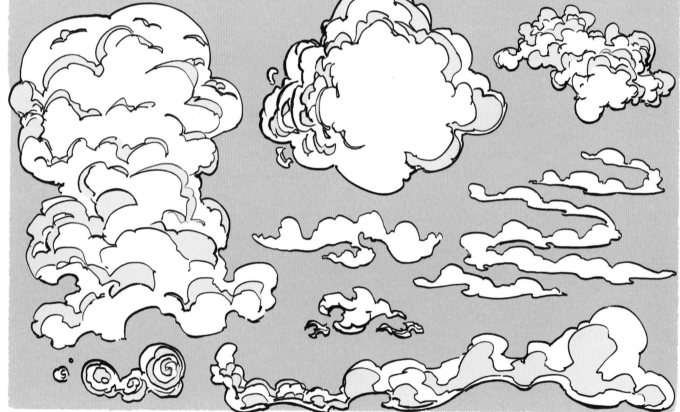

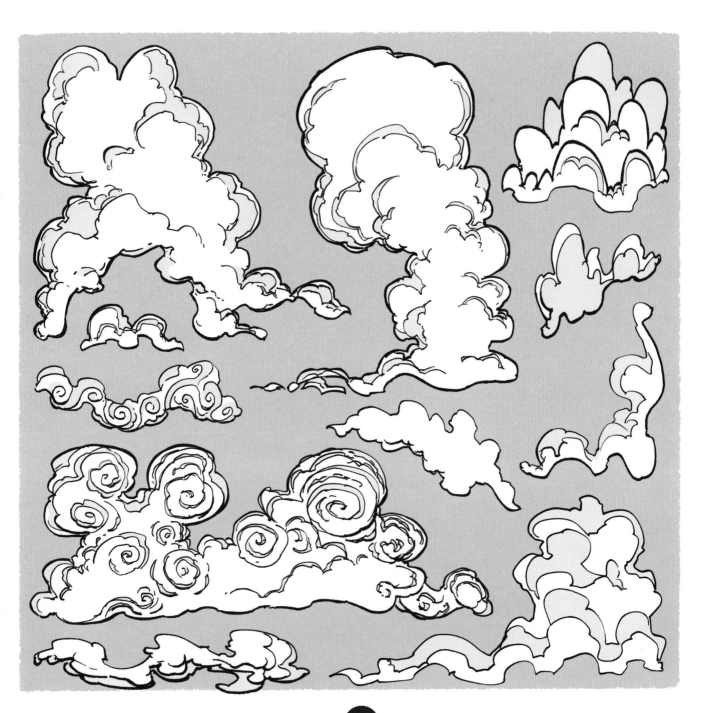

烟雾

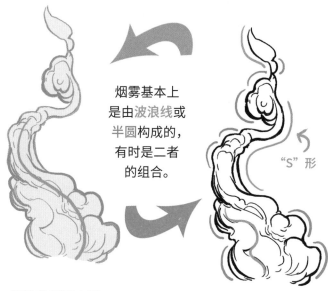

烟雾基本上是由波浪线或半圆构成的，有时是二者的组合。

"S"形

缥缈的烟雾在飘动过程中会膨胀。当烟雾逐渐消散时，会出现一些孔洞，这些孔洞分割了烟雾的形状。

孔洞打破了飘散的形状

就像水面上的油一样

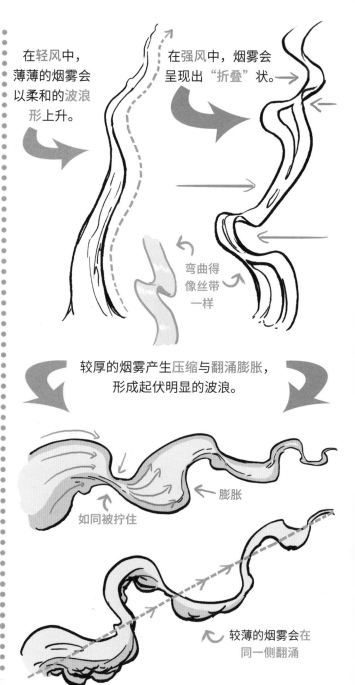

在轻风中，薄薄的烟雾会以柔和的波浪形上升。

在强风中，烟雾会呈现出"折叠"状。

弯曲得像丝带一样

较厚的烟雾产生压缩与翻涌膨胀，形成起伏明显的波浪。

如同被拧住

膨胀

较薄的烟雾会在同一侧翻涌

随着烟雾的密度越来越大，其波浪形的轮廓也变得越来越紧凑。

不太像这样

更像是这样

烟雾越浓，可以画的弯度就越多。

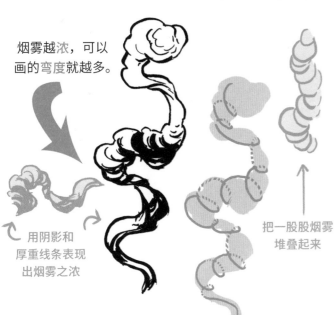

用阴影和厚重线条表现出烟雾之浓

把一股股烟雾堆叠起来

极浓的烟雾在压缩的过程中会螺旋式上升。

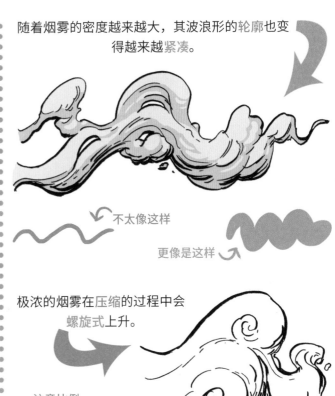

注意比例

大
小
大

像一条后退反冲的蛇

在其他的教程中，我们还会学习如何画灰尘和云彩。

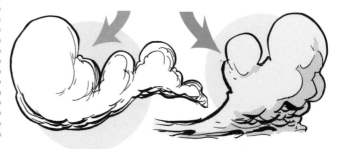

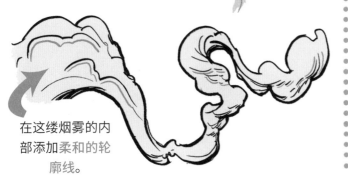

在这缕烟雾的内部添加柔和的轮廓线。

闪电
和电流

画**闪电**和**电流**就是用画面去捕捉**快速、不稳定**的运动。

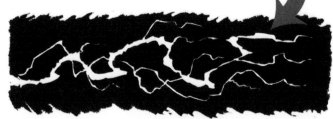

一些基本的线条技巧：

① 画一个介于"弓"字形和"之"字形之间的形状

② 把拐角和转弯处画得夸张些

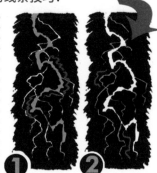

① 主线条有很强的震动感

② 次要线条的震动感稍显柔和

在**电爆炸**的场景中，要画出爆炸波中的电流。

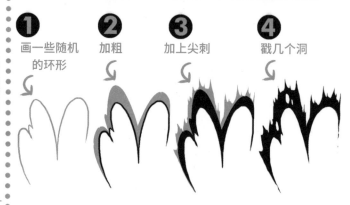

① 画一些随机的环形

② 加粗

③ 加上尖刺

④ 戳几个洞

可以用闪电来创造多个动态光源。

中心呈放射状，笔触的长度、笔触之间的间距是这样的

当电流在两个物体之间跳跃时，往往会呈弧形。

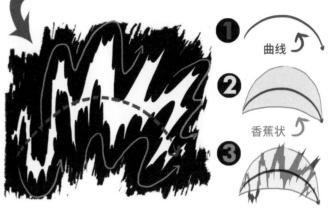

① 曲线

② 香蕉状

③

把"之"字形放入这个框架，并在最宽的地方加粗线条，此外再加上一些爆裂、尖刺的形状，以表现电流的不稳定性

如果想画出一组闪电，那么可以将几个单个闪电进行有序地组合。

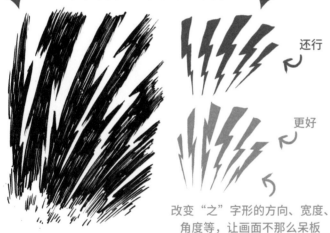

还行

更好

改变"之"字形的方向、宽度、角度等，让画面不那么呆板

画电能球时，可以用火花来加强它的运动感。

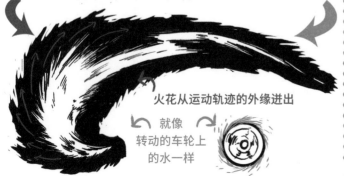

火花从运动轨迹的外缘进出

就像转动的车轮上的水一样

你也可以把电和其他元素结合起来。

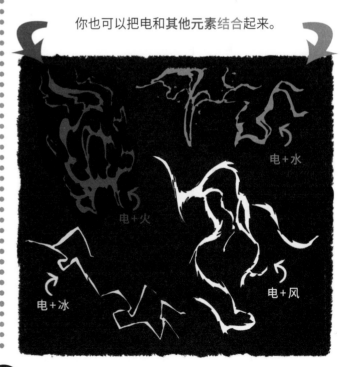

电+水

电+火

电+冰

电+风

暴风雨

画暴风雨需要用大量的元素、材料和道具来表现风的运动，所以归根结底是画出这些元素和物体的动态！

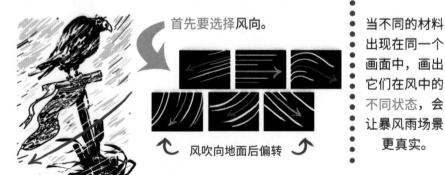

首先要选择风向。

↑ 风吹向地面后偏转 ↑

选择风向非常重要，因为它能帮你为各种物体打造一条统一的"行动路线"。

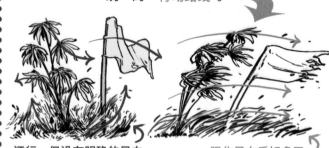

还行，但没有明确的风向　　强化风向后好多了

不同材质的物品在暴风雨中的样子也不一样。

飞走	扇动	弯曲	倾斜	稳固
纸张、树叶、塑料等	旗帜、头发、衣服、帆布等	草、竹子、金属牌匾等	灯柱、栅栏、树木、电线等	岩石、砖块、钢铁等

当不同的材料出现在同一个画面中，画出它们在风中的不同状态，会让暴风雨场景更真实。

还行，但有点软弱无力　　灵活组合之后好多了

026

教程 #9

画暴风雨场景时，即使是画面中最简单的元素，比如草或者叶子，也要使用不同的形状。

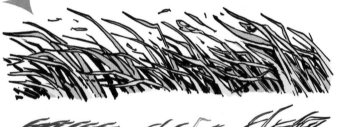

还行——但有点重复

较好——画出了弯曲和断裂

更好——有更多的层次

暴风雨中的碎片大部分会集中在顺风的一面。

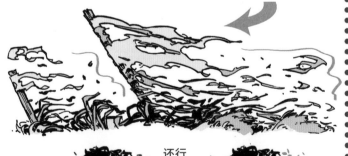

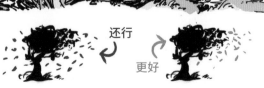

还行

更好

如果速度线适合你的画风，那你也可以用它来暗示暴风雨的风向。

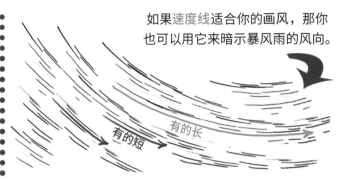

有的短 有的长

画风暴的速度线时，尽量不要让它遮盖太多背景物体。

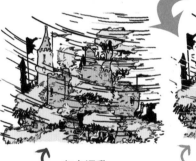 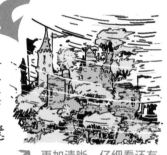

有点混乱

更加清晰，仔细看还有几条反白的线条

人物顶着风走时的样子。

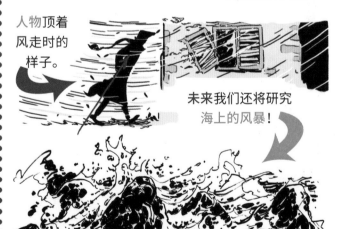

未来我们还将研究海上的风暴！

小雨

和暴风雨、大雨相比，小雨的样态更加微妙。因此，观察并画出小雨的微小细节，能让画面更有表现力。

下面是一滴雨滴落到水面上的步骤：

1 雨滴落下，在下降过程中被压缩成一个椭圆

2 产生撞击：形成薄薄的水幕，顶端的曲线呈皇冠状

3 水幕翻腾，顶端的形状开始消失

4 水幕扩大，并开始回落塌陷，许多小水滴从顶端迸溅而出

 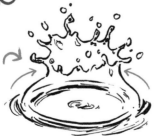

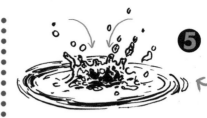

5 水幕完全塌陷，在外圈留下一个巨大的波纹（表面张力波）

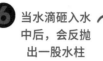 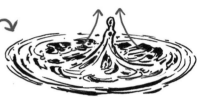

6 当水滴砸入水中后，会反抛出一股水柱

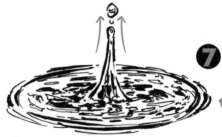

7 水柱伸长，分离出水滴，表面张力波趋于平缓

 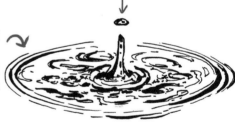

8 水柱回落，水滴在回落时变扁，回落的水又搅出新的涟漪和更小的波纹

9 新的涟漪和波纹继续扩大并相互交叉

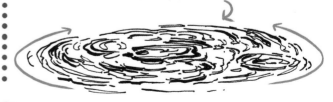

教程 #10

当雨滴撞击水面时，水面下方会形成一个气窝，这导致水面上偶尔会出现气泡。

这里展示了雨水滴入水面不同阶段的样子

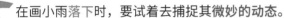

在画小雨落下时，要试着去捕捉其微妙的动态。

气泡是这个形状：

下小雨时尽量别用太多气泡！下图就太多了，看起来像在下大雨

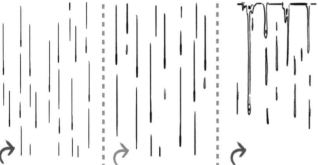

远景：雨丝之间间隔适中，线条长度适中，在末端加粗

中景：在雨丝线条之间有一些小水滴的形状

近景（窗台外）：积水比雨滴显得更重、更多

如果让水面的涟漪之间相互撞击、彼此干扰，画面看起来将更真实。

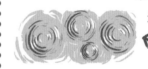

还行

更好

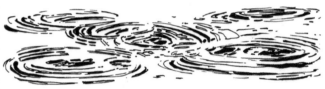

不同大小、不同阶段的涟漪

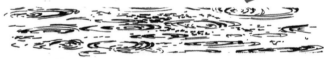

有微风的情况下：

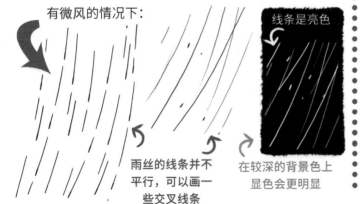

雨丝的线条并不平行，可以画一些交叉线条

线条是亮色

在较深的背景色上显色会更明显

小雨落在**玻璃**上，会形成**不均匀**的水滴并流淌下来。

特写：

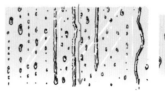

岩浆

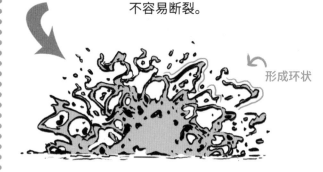

想象一下岩浆的黏稠度或厚度，一般来说它会伸展开来，不容易断裂。

形成环状

通过想象椭圆形的运动轨迹来理解这种拉伸感

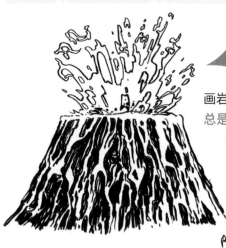

画岩浆时，请注意岩浆总是在逐渐冷却，并逐渐变成岩浆岩。

岩浆喷发时，会喷出很多分离的溅射液体，这些液体也是环状。

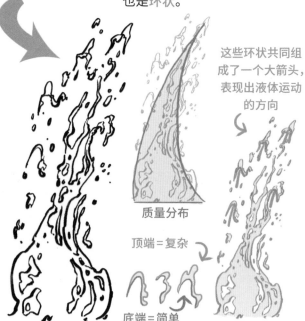

这些环状共同组成了一个大箭头，表现出液体运动的方向

质量分布

顶端=复杂

底端=简单

即使是正喷涌而出的岩浆，也有重量和黏稠度。

如何画一滴岩浆：

❶ 随机画几个椭圆

❷ 用曲线连接它们

❸ 表现出质感和拉伸感

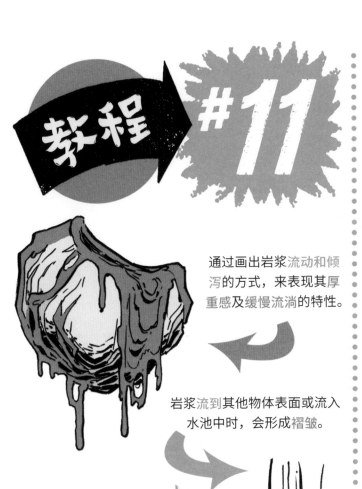

画一片体积较大的岩浆时，请交替画出下垂和滴落不同的状态。

多样化！

大 小 较宽 较窄

通过画出岩浆流动和倾泻的方式，来表现其厚重感及缓慢流淌的特性。

岩浆流到其他物体表面或流入水池中时，会形成褶皱。

岩浆中间被拉扯得较薄的位置形成了下陷

像一条丝绸围巾

岩浆流入水池后仍然有褶皱

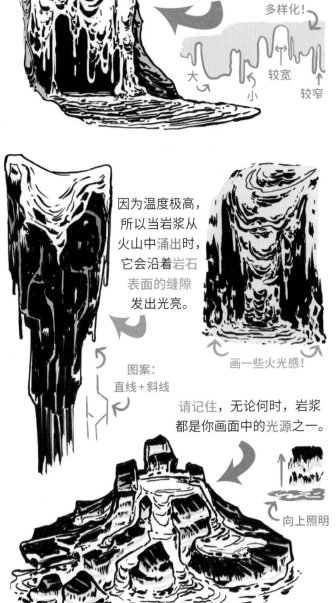

因为温度极高，所以当岩浆从火山中涌出时，它会沿着岩石表面的缝隙发出光亮。

画一些火光感！

图案：
直线+斜线

请记住，无论何时，岩浆都是你画面中的光源之一。

向上照明

沙子

沙子是一个复杂的描绘对象。因为在干燥和潮湿时，沙子的样态截然不同；它既可以画得像固体，也可以画得像液体，还可以介于两者之间；它既可以构成完整的景观，也可以只是画面中一个微小的细节！

我们先从小场景开始。平视沙子时，若想画出沙子的质地，往往需要使用其他元素来强调。

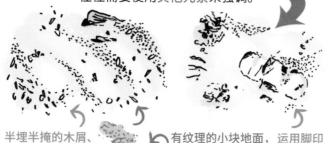

半埋半掩的木屑、贝壳和鹅卵石

有纹理的小块地面，运用脚印表现出沙子因为遮盖其他东西而凸起

从某些角度看，沙子上被风吹过或因海水冲刷而形成的线条清晰可见。

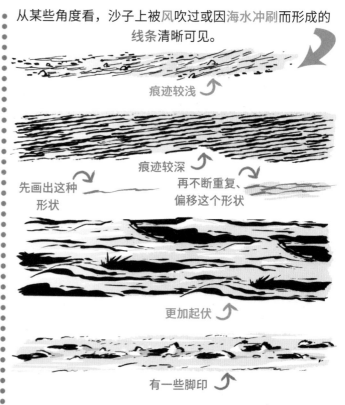

痕迹较浅

痕迹较深

先画出这种形状

再不断重复、偏移这个形状

更加起伏

有一些脚印

干的沙子也可以被倒出，但是这和倾倒液体有所不同。

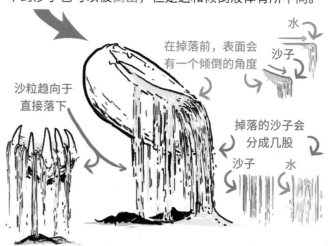

沙粒趋向于直接落下

在掉落前，表面会有一个倾倒的角度

水

沙子

掉落的沙子会分成几股

沙子

水

教程 #12

沙丘未必就是荒芜的，我们可以用草木来装饰它。

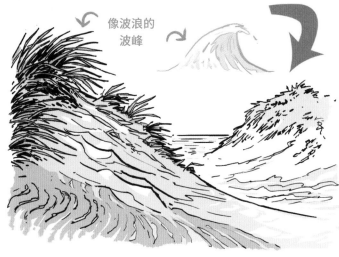

像波浪的波峰

即使覆盖了植被，也要尽量保持下面沙丘的形状！

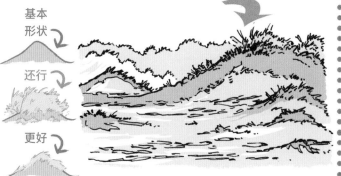

基本形状

还行

更好

在画沙漠景观时，可试试用下面3种方法来画：

1 画平缓的浅峰　　**2** 加"S"形曲线

3 加上弯月形图案

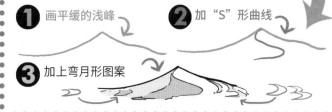

1 画平缓的浅峰　　**2** 加上波浪线　　**3** 根据曲线画出山脊起伏

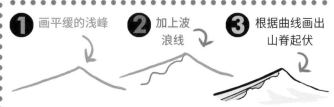

1 画一个圆润的凸起　　**2** 加上波浪形或"S"形曲线

3 将亮面的山脊压在暗面上

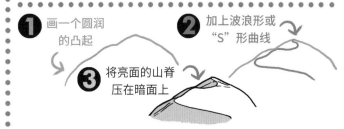

组合使用上述3种方法，并调整沙丘的大小和深度，就能构建出广阔的景观！

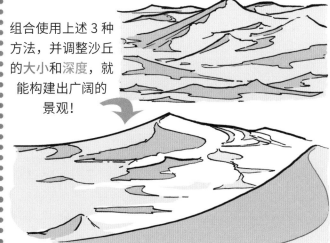

倾倒液体

倾倒液体时，画面上会有两种主要的动态：液体本身的流动方式以及液体表面翻腾和汇集的方式。

下面看看液体注入玻璃杯时的情况：

① 不均匀的水流蜿蜒而下

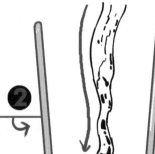

水流变长，边缘变平滑 **②**

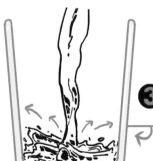

③ 液体撞击杯底，水花最初会向各个方向飞溅扩散

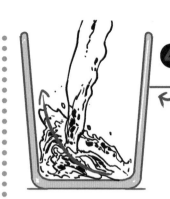

④ 水流的倾倒角度导致水花偏向玻璃一侧

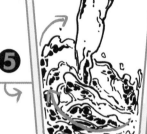

水花撞到了玻璃上产生迸溅 **⑤**

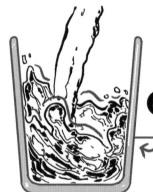

⑥ 随着液体越倒越多，水面的线条也越来越平滑

液体从侧面攀升，接着回落

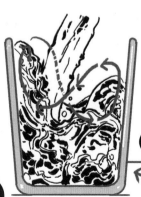

⑧ 液体会在两侧交替攀升

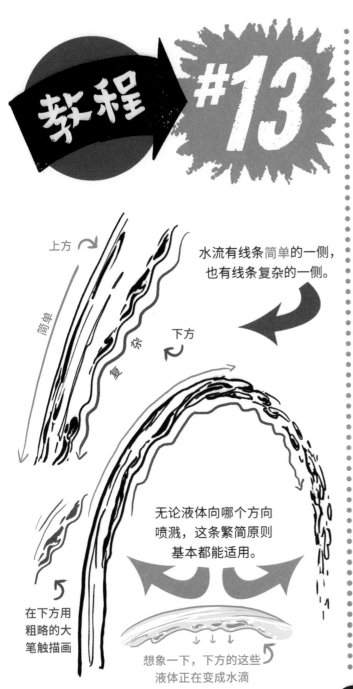

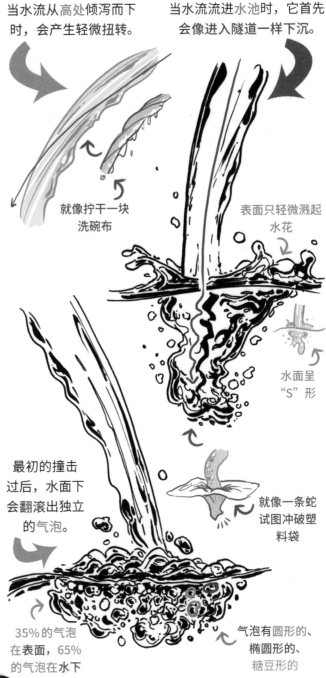

教程 #13

上方

简单

复杂

下方

水流有线条简单的一侧，也有线条复杂的一侧。

无论液体向哪个方向喷溅，这条繁简原则基本都能适用。

在下方用粗略的大笔触描画

想象一下，下方的这些液体正在变成水滴

当水流从高处倾泻而下时，会产生轻微扭转。

就像拧干一块洗碗布

当水流流进水池时，它首先会像进入隧道一样下沉。

表面只轻微溅起水花

水面呈"S"形

最初的撞击过后，水面下会翻滚出独立的气泡。

就像一条蛇试图冲破塑料袋

35%的气泡在表面，65%的气泡在水下

气泡有圆形的、椭圆形的、糖豆形的

打碎玻璃

打碎玻璃的过程有不同的动态阶段，下面看看高速移动的枪弹击碎玻璃时的情况。

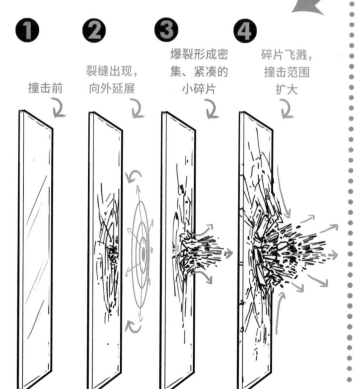

① 撞击前

② 裂缝出现，向外延展

③ 爆裂形成密集、紧凑的小碎片

④ 碎片飞溅，撞击范围扩大

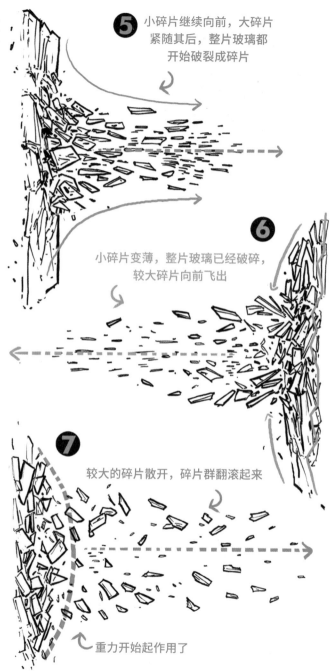

⑤ 小碎片继续向前，大碎片紧随其后，整片玻璃都开始破裂成碎片

⑥ 小碎片变薄，整片玻璃已经破碎，较大碎片向前飞出

⑦ 较大的碎片散开，碎片群翻滚起来

重力开始起作用了

教程 #14

画玻璃碎片时，请尽量让形状不规则。

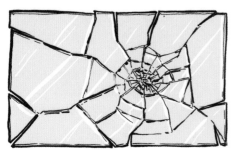

1

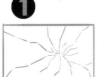

画一些浅浅的"之"字形

2

3

添加与①同心的裂纹，并连接"之"字形的拐角

画出错位的边缘

想画玻璃上的洞，也可以沿用上面的方法，去掉几圈裂纹即可。

钢化玻璃或强化玻璃的碎裂方式略有不同。

1

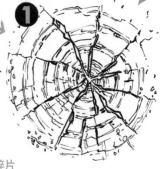

出现主裂纹，并有大量的同心裂纹

玻璃的主体沿着同心线碎裂

碎成大小比较均匀的碎片

2 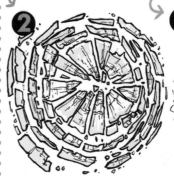 **3**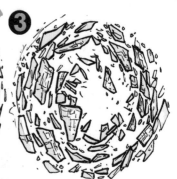

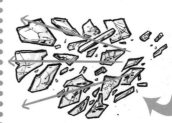

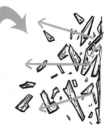

用碎片的角度来显示移动的方向。

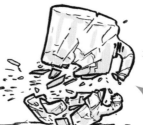

在其他教程中，还有更多关于粉碎三维物体的内容！

037

撞击而成的碎片

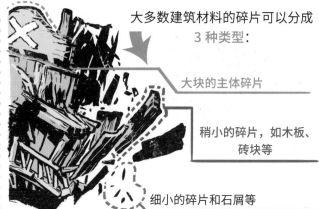

大多数建筑材料的碎片可以分成3种类型：

大块的主体碎片

稍小的碎片，如木板、砖块等

细小的碎片和石屑等

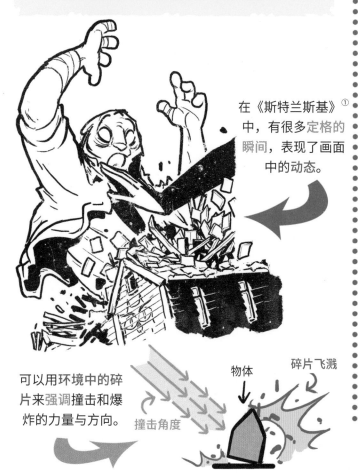

在《斯特兰斯基》[1]中，有很多定格的瞬间，表现了画面中的动态。

每种碎片类型的绘画表现方式不同：

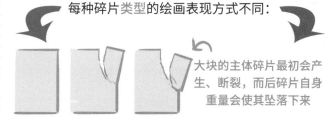

大块的主体碎片最初会产生、断裂，而后碎片自身重量会使其坠落下来

稍小的碎片最初会产生裂缝，爆炸波呈扇形，它们的运动范围更大

细小的碎片在大块碎片掉落之前就开始裂开，并向各个方向分散

可以用环境中的碎片来强调撞击和爆炸的力量与方向。

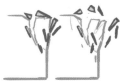

撞击角度　物体　碎片飞溅

内部的爆炸就像溅起的水花一样。

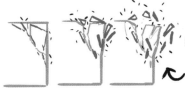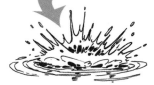

① 本书作者的插画作品。——编者注

想象一下建筑结构内的材料层被炸开的样子。

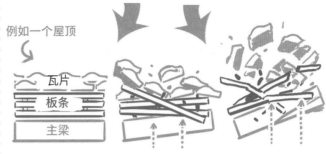

例如一个屋顶

瓦片
板条
主梁

板条断裂，
将瓦片推到
"冲击波"中

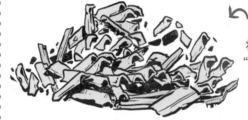

在《斯特兰斯基》中，碎片也常常被用作一种构图手段，以此确定动作的范围。

碎片表现出了撞击后的反应。

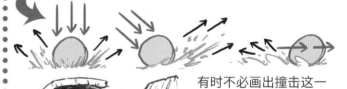

一张图就能展示出爆炸的所有阶段。

❶ 破坏　❷ 散开　❸ 开始分崩离析

有时不必画出撞击这一动作，可以直接画出撞击后的那个瞬间。

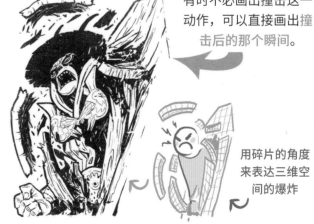

合并上面的画面

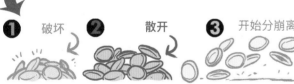

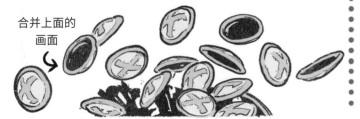

用碎片的角度来表达三维空间的爆炸

物体破碎

想把破碎、炸裂的物体画得更真实，既要考虑物体的整体体积，也要考虑当它飞散时它的体积会发生怎样的变化。

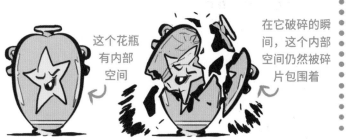

这个花瓶有内部空间

在它破碎的瞬间，这个内部空间仍然被碎片包围着

当一个固体破碎时，其体积不会改变。完整时存在的东西，破碎时仍然存在。

一切仍旧存在，才能达成完整的视觉效果

想画出原有体积不变的感觉，需要进行一些练习，下面这个练习会有所帮助。

1 勾画一个简单的立体形状

2 故意把碎片画得比原本的小一些

3 故意把碎片画得比原本的大一些

4 再画出和原本一样的体积，并和前两步对比，看看区别

即使某个物体被炸得粉碎，也要记住让这些碎片看起来符合这个物体的体积。

← 物体

← 碎片太少

← 碎片太多

← 差不多是这样

再试试画破碎了一半的物体，用相对完整的另一半辅助画出正确的碎片体积。

040

教程 #16

当某个物体破碎时，会产生一个碎片区，我们可以先画出这个碎片区作为后续的指导。

① 规划碎片区，决定方向、大小等

② 想象出这个区域在三维空间中的样子 **③**

请记住，由不同材料构成的物体，在破碎时每种材料的表现是不同的。

在物体的前后都画上碎片，以此创造景深。

有点平面化

更有立体感

尽量不要只画一种通用的、单一类型的碎片，反而要在画的时候问问自己：

"这种材料是如何碎裂的？"

下面是更多不同的打碎物体的方式！

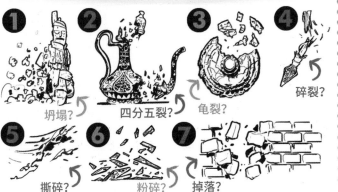

① 坍塌？ **②** 四分五裂？ **③** 龟裂？ **④** 碎裂？

⑤ 撕碎？ **⑥** 粉碎？ **⑦** 掉落？

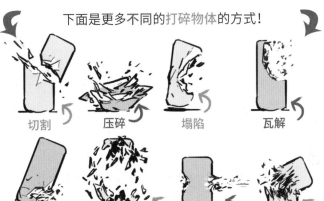

切割　压碎　塌陷　瓦解

掉落　炸裂　击穿　撕裂

物体破碎

素材集

织物的褶皱

张力

褶皱是由重力（或运动）和牵引的张力造成的。

重力/运动

找出织物上的张力来源。

在张力很强的情况下，要从三维立体的角度考虑轮廓。

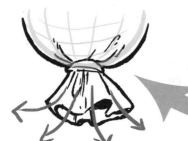

如果织物铺在物体表面上，那么它会有多个张力点。

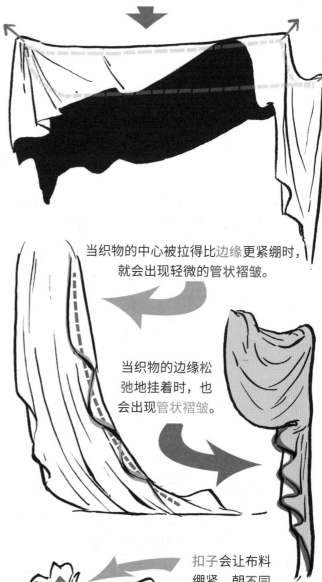

当织物的中心被拉得比边缘更紧绷时，就会出现轻微的管状褶皱。

当织物的边缘松弛地挂着时，也会出现管状褶皱。

扣子会让布料绷紧，朝不同方向产生紧凑的褶皱。

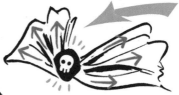

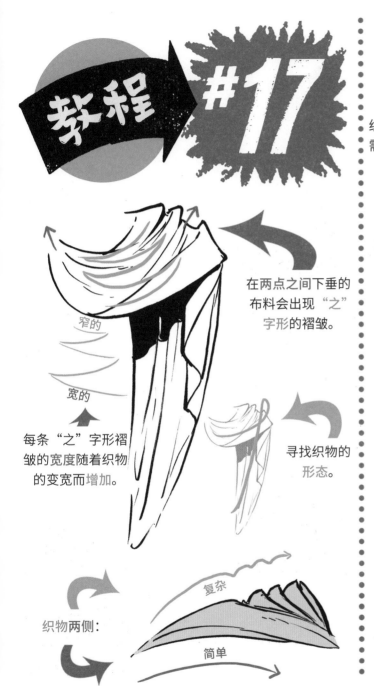
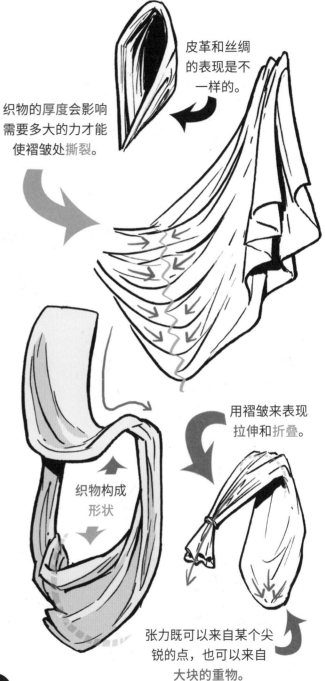

皮革和丝绸的表现是不一样的。

织物的厚度会影响需要多大的力才能使褶皱处撕裂。

在两点之间下垂的布料会出现"之"字形的褶皱。

窄的

宽的

每条"之"字形褶皱的宽度随着织物的变宽而增加。

寻找织物的形态。

用褶皱来表现拉伸和折叠。

织物构成形状

织物两侧：

复杂

简单

张力既可以来自某个尖锐的点，也可以来自大块的重物。

045

枪口火花

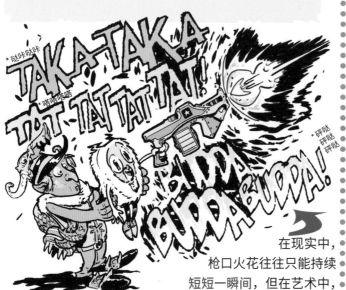

*哒咔哒咔

*哒哒哒哒

*砰哒砰哒砰哒

让我们从一些小的、简单的火花开始。

在现实中，枪口火花往往只能持续短短一瞬间，但在艺术中，你可以将此时此刻完美地定格。

*咔唰

下面是两种简单却经典的枪口火花及其变体：

1 环状和钉状

就出现在枪管的正前方

2 水滴形

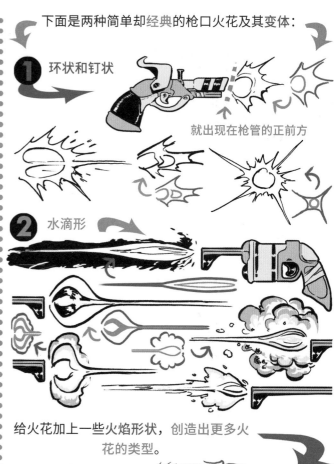

给火花加上一些火焰形状，创造出更多火花的类型。

画双管枪的火花时，可以先画一个大的水滴形，再在前面加两个尖。

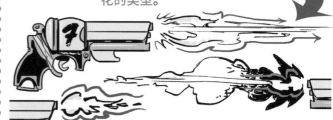

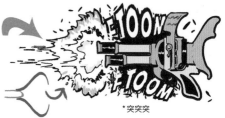

*突突突

教程 #18

*咔嚓

KAFZAAM WAM!

*哗

学习了本节教程前面的这些基本形状，接下来你就可以开始自己的原创设计了。

在心形的基础上进行创作。

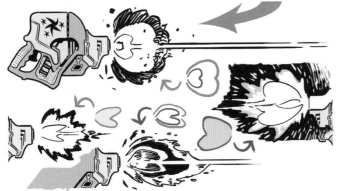

从侧面看，对称的枪口火花，很像月牙形。

从正面看，对称的枪口火花像是一个星星图案中有一些闪光。

混合使用星星、心形、环形和泪滴形，你将获得生动的画面效果！

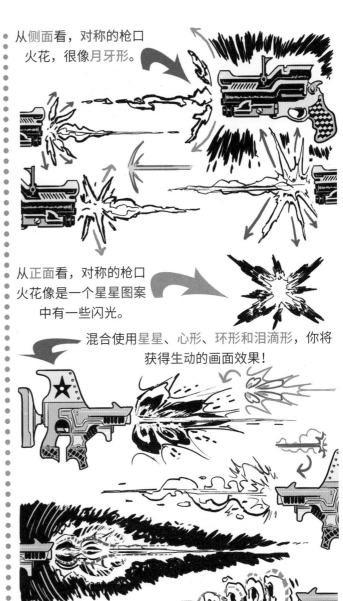

烧毁的表面

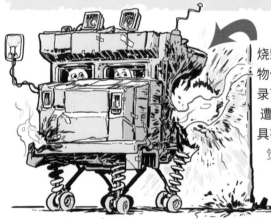

烧毁、烧焦的物体表面，记录下了这里曾遭受的损伤，具有强大的视觉冲击力。

在木材被烧毁后，会形成被裂缝分割开来的、一个个浅浅的凸起。

❶ ❷ ❸ ❹

在一些被烧焦的木板的末端，会产生烧焦的渐变感。

断层的纹理

"n"形纹理

木材燃烧较长时间后，会有小木块从侧面崩出来。

从两个不同的维度思考：

上面：
一层整块的木材

侧面：
分成多层

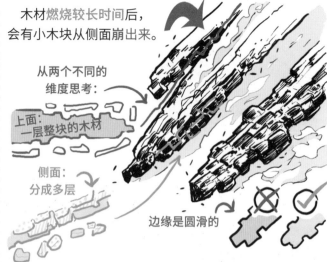

边缘是圆滑的

⊗ ✓

对于树木而言，如果树皮没有完全从树干上烧掉，可能会留下"拼图"一样的碎片。

有这些形状：

即使是用同一种材料建造的建筑，每处的燃烧速度也不一样，往往会有一些烧得不均匀的残片。

效果还行 ↑ 效果更好 ↑

教程 #19

火灾之后，织物、纸张、橡胶、塑料和木材等材料会快速烧掉，而金属则基本完好。

轮胎不见了

塑料饰件消失

内饰被烧毁

表现出层次

如果砖墙上的纸或者油漆被烧掉了，那么烧焦处的形状是不规则的，并要注意画上纸或油漆的卷曲感和剥落感。

卷曲和剥落

被烧毁的草或稻草，会产生折断的叶片和又短又粗的残渣。

火灾后，往往墙面上会形成清晰的燃烧痕迹和烟雾走向。

集中的烧焦痕迹　　上方浅痕

①

这是画出被烧焦的地面和墙面的5种方法：

② **③** **④** **⑤**

燃烧有时伴随着爆炸，爆炸中心表面的裂缝展现了额外的损伤。

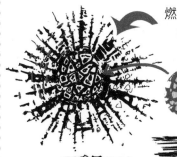

更多被烧焦的地面的画法：

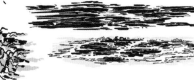

融化的金属或熔岩，在冷却后会形成云彩或涟漪一样的形状。

像云彩　　也像涟漪

水下

可以把这些摇曳的线条看成轻风中的薄烟。

1 向前延伸　**2** 稍微迂回　**3** 向前延伸　**4** 稍微迂回

5 向前延伸　**6** 稍微迂回

7 在下方画一条类似但不完全相同的线条

8 在两条线之间画一些"孔洞"，也遵循延伸、迂回的规则

在水下场景使用海底元素十分常见，但这些元素未必适用于每个水下场景。因此，在这节教程中，我们要研究如何只用水本身来描绘水下。

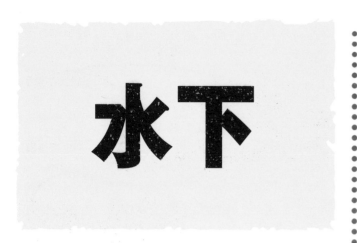

试试不用这些元素

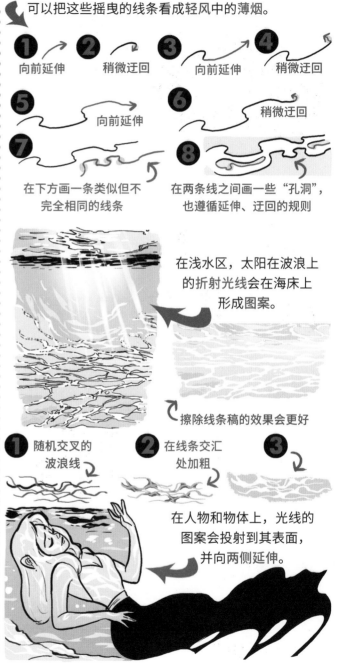

在浅水区，太阳在波浪上的折射光线会在海床上形成图案。

擦除线条稿的效果会更好

1 随机交叉的波浪线　**2** 在线条交汇处加粗　**3**

在人物和物体上，光线的图案会投射到其表面，并向两侧延伸。

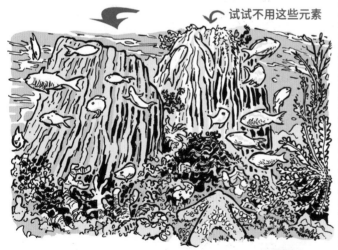

要暗示波动的水流有一个简单的方法，那就是画一些摇曳的线条。

教程 #20

气泡是水下场景中一个具有表现力和动态感的元素，气泡的运动体现在它们的形状上！

重叠

还行 →

更好

尽量不要把它们都画成圆圈！

从水底看水面，会出现不同层次的阴影。

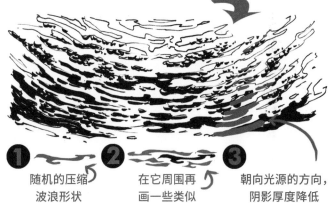

1 随机的压缩波浪形状

2 在它周围再画一些类似的形状

3 朝向光源的方向，阴影厚度降低

强光的光束通常会分裂成很多束。

呈扇形展开

气泡会上浮到水面，它们同时受到水流和阻力的影响。

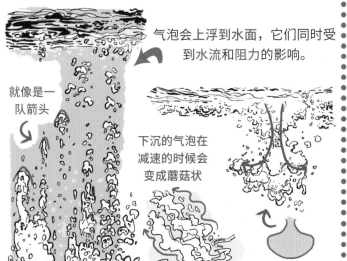

就像是一队箭头

下沉的气泡在减速的时候会变成蘑菇状

从水下看，波涛汹涌的大海看起来就像一层层翻滚的云。

如果画面中有海洋植物，可以用它们来表现水的运动。

更多运动轨迹

漩涡

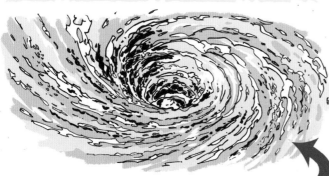

漩涡是由流动的液体构成的立体形态，它的细节和动态都很复杂，但这也给我们带来了有趣的绘画挑战！下面先看看漩涡表面的样子：

① 大量的阴影细节

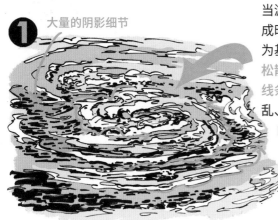

当漩涡开始形成时，以中心为基准出现了松散的螺旋形线条，它会打乱、扭曲波浪的线条。

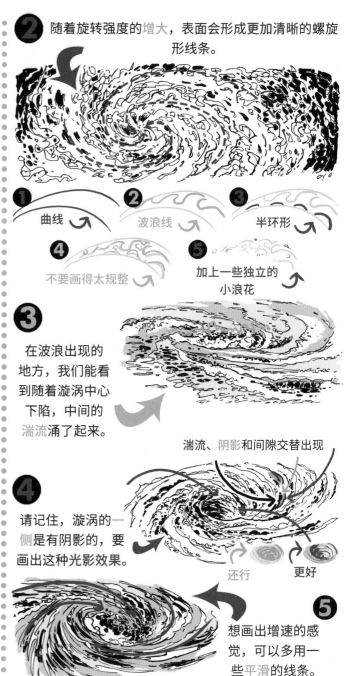

② 随着旋转强度的增大，表面会形成更加清晰的螺旋形线条。

① 曲线　　**②** 波浪线　　**③** 半环形

④ 不要画得太规整　　**⑤** 加上一些独立的小浪花

③ 在波浪出现的地方，我们能看到随着漩涡中心下陷，中间的湍流涌了起来。

湍流、阴影和间隙交替出现

④ 请记住，漩涡的一侧是有阴影的，要画出这种光影效果。

还行　　更好

⑤ 想画出增速的感觉，可以多用一些平滑的线条。

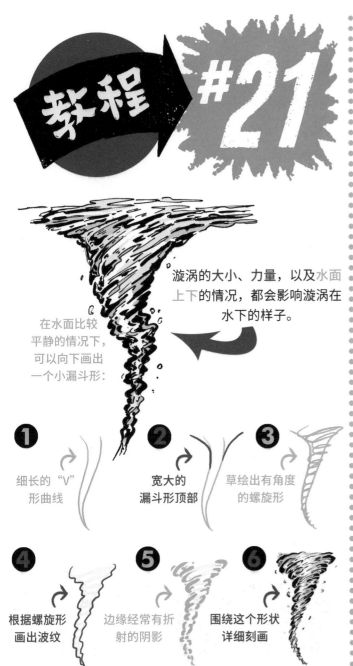

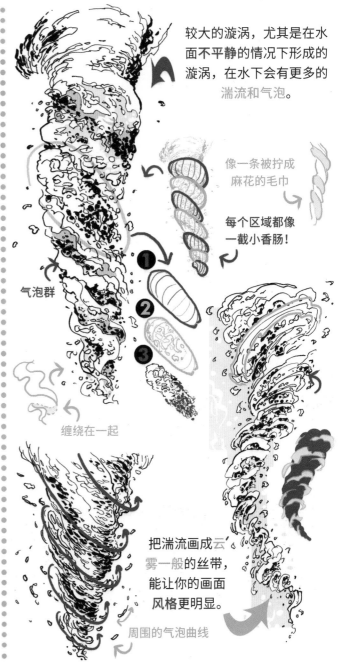

漩涡的大小、力量，以及水面上下的情况，都会影响漩涡在水下的样子。

在水面比较平静的情况下，可以向下画出一个小漏斗形：

1 细长的"V"形曲线

2 宽大的漏斗形顶部

3 草绘出有角度的螺旋形

4 根据螺旋形画出波纹

5 边缘经常有折射的阴影

6 围绕这个形状详细刻画

较大的漩涡，尤其是在水面**不平静**的情况下形成的漩涡，在水下会有更多的湍流和气泡。

像一条被拧成麻花的毛巾

每个区域都像一截小香肠！

气泡群

1

2

3

缠绕在一起

把湍流画成云雾一般的丝带，能让你的画面风格更明显。

周围的气泡曲线

宇宙

只用星星和黑暗来表现浩瀚的宇宙，对构图而言是一种巨大的挑战！

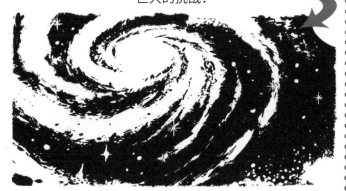

下面先从随机生成星星位置的简单方法开始：

1 随机画 8 条线，在它们的交叉处画一个点

2 在线之间空间的中心处，画一个小点

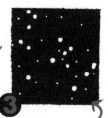

3 最终是这样！如果想画更多星星，可以画更多的线！

练好这种随机排列星星位置的方法后，你可以不用线，只凭本能随机画出来。

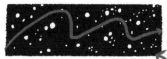

有一条穿过较大的星星的线

试试让疏密、大小渐变分布

即使在简单的宇宙景观里，也可以通过增加一些构图元素让画面更有趣。为此，我们首先要考虑大、中、小星星的大致比例。

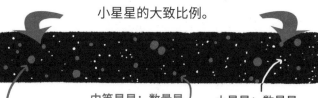

大星星

中等星星：数量是大星星的 3 倍

小星星：数量是大星星的 25 倍

接下来我们可以混合大、中、小星星，形成星系团及其核心区。

中等星系团核心区星星数量较少

大星系团核心区星星数量较多

小星系团核心区星星数量中等

划分空间

教程 #22

我们可以用星云、星系和其他东西来装饰星空，让星空不只是漆黑一片！

画星云的方法：

① 随机画些曲线，中间加些孔洞

② 画出粗略的边缘

③ 加一些或明或暗的小斑点

④ 沿着形状深入刻画细节

画星系的方法：

① 椭圆形或圆形

② 在外部加上"尖刺"

③ 边缘和内部线条像羽毛状

④ 加上更多斑点

在星系边缘，可以只有黑色（没有星星），以此突出星系。

就像转动的车轮上的水一样

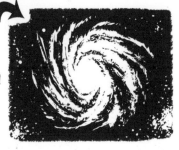

画上各种特殊的星星会给画面带来更多亮点，但要适度使用，否则会让人眼花缭乱！

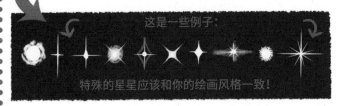

这是一些例子：

特殊的星星应该和你的绘画风格一致！

只画几个就够了

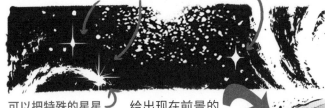

可以把特殊的星星放在星云和星系的峰顶上

给出现在前景的行星和小行星添加细节。

黄金

黄金既有不寻常的光泽，也能产生又深又暗的反射投影。在了解打磨抛光的黄金之前，先从金矿石的画法开始吧！

未精炼之前，矿石的表面会有很多薄层

随机画一些不同角度的平面，并将其连接，形成矿石的样子。

1 随机画一些平面

2 随机画一些直线构成边缘

3 利用光影关系建立形体

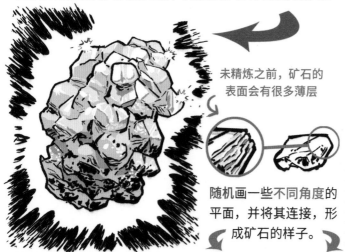

在画金条时，要考虑到金条之间是如何相互反射并形成投影的。

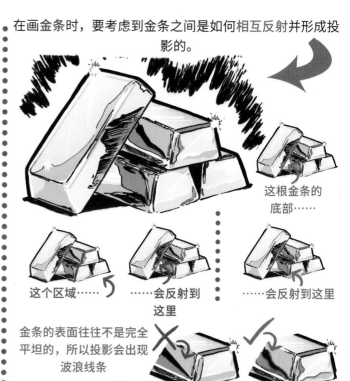

这根金条的底部……

这个区域……

……会反射到这里

……会反射到这里

金条的表面往往不是完全平坦的，所以投影会出现波浪线条

如果我们要画一堆堆起来的金条，可以简化一些反射的细节，但要记得画出投影形成的暗部。

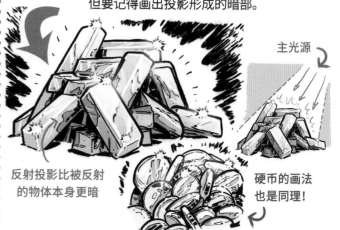

主光源

反射投影比被反射的物体本身更暗

硬币的画法也是同理！

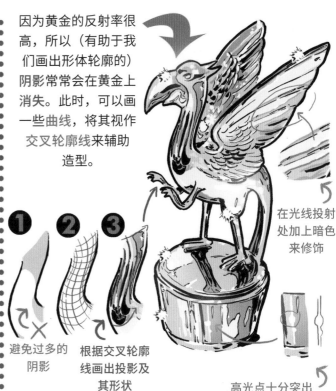

因为黄金的反射率很高，所以（有助于我们画出形体轮廓的）阴影常常会在黄金上消失。此时，可以画一些曲线，将其视作交叉轮廓线来辅助造型。

在光线投射处加上暗色来修饰

至于更复杂的黄金制品，其反射投影和高光会沿着弯曲的边缘延伸。

不要把反射投影直接画到边缘上

保证边缘的立体感，这样效果更好

① ② ③

避免过多的阴影

根据交叉轮廓线画出投影及其形状

高光点十分突出

在黄金制品上，不可能表面每一处接受的光线反射都是相同的，所以要明确光源在哪里，并以此为指导画出高光的位置。

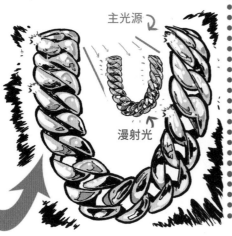

主光源

漫射光

与其勾勒内部边缘，不如尝试画出位于其顶点的反射光。

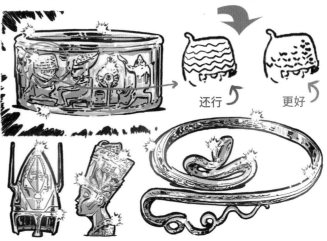

还行

更好

旗帜

画旗帜是在捕捉一种随机的、不稳定的运动，同时是在捕捉一种抒情、飘逸的状态。

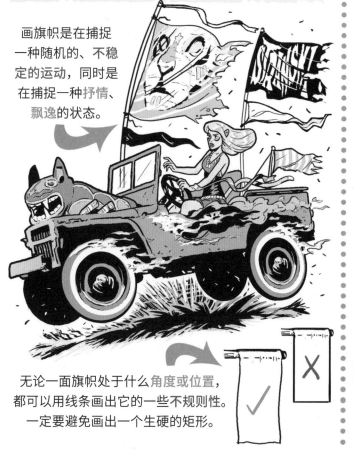

无论一面旗帜处于什么角度或位置，都可以用线条画出它的一些不规则性。一定要避免画出一个生硬的矩形。

一面静止的旗帜也颇有视觉趣味。

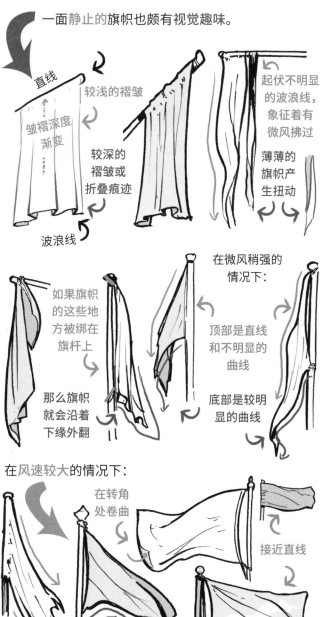

直线

较浅的褶皱

皱褶深度渐变

较深的褶皱或折叠痕迹

波浪线

起伏不明显的波浪线，象征着有微风拂过

薄薄的旗帜产生扭动

如果旗帜的这些地方被绑在旗杆上

那么旗帜就会沿着下缘外翻

在微风稍强的情况下：

顶部是直线和不明显的曲线

底部是较明显的曲线

在风速较大的情况下：

在转角处卷曲

接近直线

底部边缘先上升

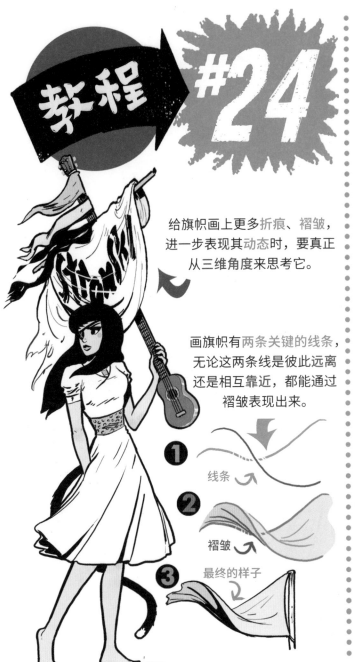

教程 #24

给旗帜画上更多折痕、褶皱，进一步表现其动态时，要真正从三维角度来思考它。

画旗帜有两条关键的线条，无论这两条线是彼此远离还是相互靠近，都能通过褶皱表现出来。

① 线条

② 褶皱

③ 最终的样子

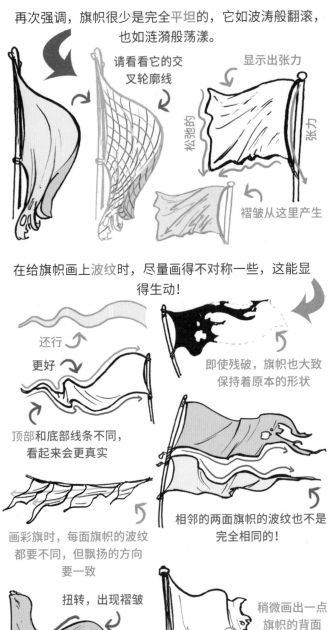

再次强调，旗帜很少是完全平坦的，它如波涛般翻滚，也如涟漪般荡漾。

请看看它的交叉轮廓线

显示出张力

松弛的

张力

褶皱从这里产生

在给旗帜画上波纹时，尽量画得不对称一些，这能显得生动！

还行

更好

顶部和底部线条不同，看起来会更真实

即使残破，旗帜也大致保持着原本的形状

相邻的两面旗帜的波纹也不是完全相同的！

画彩旗时，每面旗帜的波纹都要不同，但飘扬的方向要一致

扭转，出现褶皱

稍微画出一点旗帜的背面

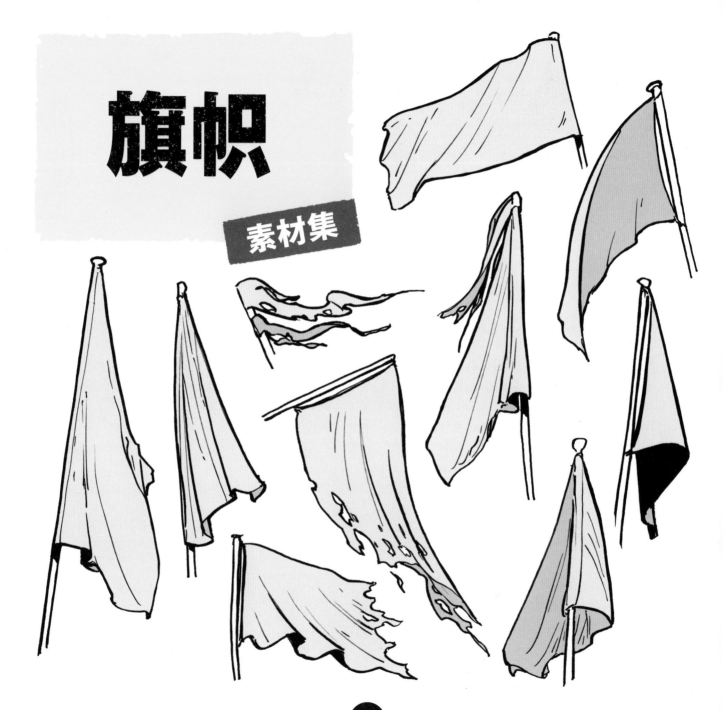

旗帜

素材集

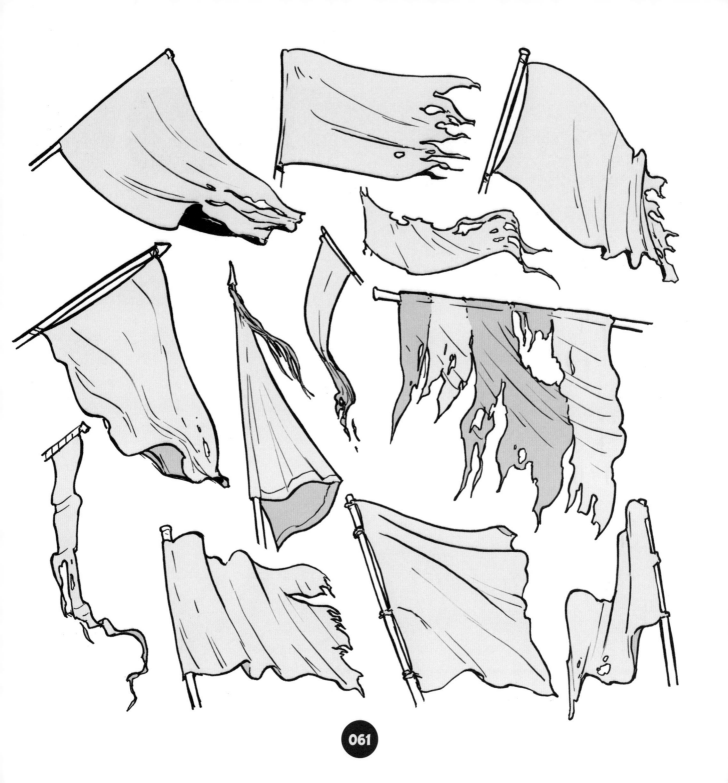

屏幕效果

屏幕上出现信号问题、静电干扰，比如扫描线、雪花屏、小故障等，都能用很多不同的方法画出来。一切尽在你的画笔之下！

先从一些画静电干扰的基础方法开始：

中等线条和短线

砖头形的短线

"老鼠形"的图案

静电干扰形成的更多独特图案：

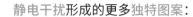

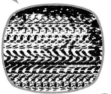

厚重的曲线与细小的短线结合

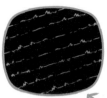

浅浅的、中断的对角线

有很小的"之"字形起伏

像从远处看摩天大楼的窗户

画面若有似无、略微可见：

在屏幕一侧有成束扭曲的波浪线

在线条交叉的地方，将黑色和白色反转

出现较浅、破碎的扫描线，有大波浪形光条，有阴影"镶边"

在黑色噪点上有白色的重影图像

出现重影和干扰：

黑色噪点和重复的边缘线

较为清晰的重影

发生黑白颜色反转

教程 #25

4 当你正式创作时，这些符号将引导你用线条扭曲一个清晰的区域

5 延伸出去的锥形线条

想画因为传输问题或信号干扰产生的扭曲图像时，要先勾勒出清晰的草图。

1 先画出清晰的草图

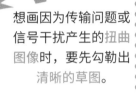

2 选择一些适合进行扭曲的区域（避开选脸部、手部等容易丢失关键细节的区域）

3 在选好的区域画一些"V"形符号，可以交替方向，调整高度

这是画老式显像管屏幕的一些技巧：

这种屏幕的表面是弯曲的，所以在边缘会有一些变形（可能没有我画的这么夸张）

弯曲的玻璃会产生不少反光

中心较亮，边缘较暗

更多画出故障的方法：

光束

有时，在环境中投射强光，有助于让空间、光线可视化和立体化！因此，可以把聚光灯当作一个极佳的构图焦点。

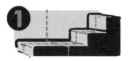
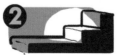

思考一下聚光灯或手电筒的光束是如何射出的，这将引导你进一步安排光线的位置。

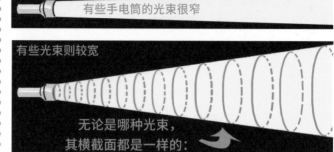

有些手电筒的光束很窄

有些光束则较宽

无论是哪种光束，其横截面都是一样的：

环形的横截面表明光束是一个圆锥体。而当光束投射到物体表面时，这个圆锥体会被"切割"。

当"圆锥体"直射到一个表面时……

显示出来的是一个正圆

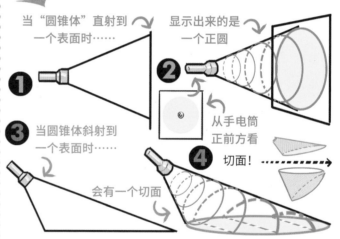

① ②

从手电筒正前方看

③ 当圆锥体斜射到一个表面时……

会有一个切面

④ 切面！

牢记这个方法，就能画出圆形光束照射到楼梯上的样子了。

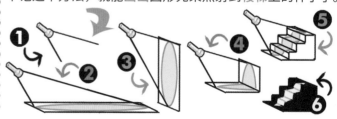

① ② ③ ④ ⑤ ⑥

物体离光源越近，光束显现的部分就越少。

这里虽然只显现了一小块光……

阴影按比例放大了！

但是它形成的阴影很大

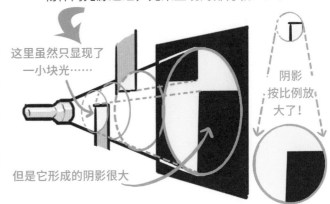

想要画出光束投射在复杂物体上的效果，需要观察复杂物体的结构，考虑哪些在前、哪些在后。

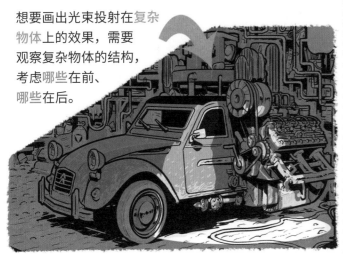

当光源投射到不同物体的表面上，不同物体之间的距离会导致光的边缘产生"跳跃"。这就像衣服有了褶皱或折痕，上面的印花、图案也会随之变化一样。

在前面我们了解了光束投在楼梯上的画法，如果我们在光束和楼梯之间再放一个物体呢？

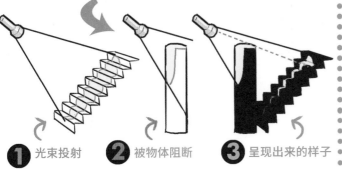

❶ 光束投射　　❷ 被物体阻断　　❸ 呈现出来的样子

可以把聚光灯当成一个取景装置，它就像个放大镜，能强调出图像的一部分。

速度线

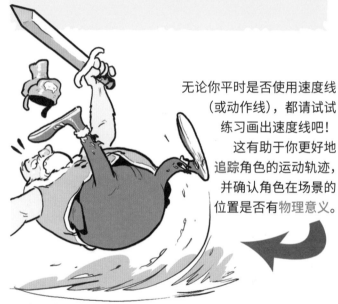

无论你平时是否使用速度线（或动作线），都请试试练习画出速度线吧！这有助于你更好地追踪角色的运动轨迹，并确认角色在场景的位置是否有物理意义。

请记住，速度线不是动作本身，而是主要动作的路径，或是基于主要动作而产生的反作用力。

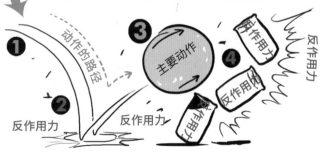

速度线的绘制通常有以下 2 种方法：

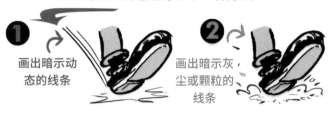

画出暗示动态的线条

画出暗示灰尘或颗粒的线条

可以根据画面需要将二者结合起来，既能强调动态也能强调灰尘或颗粒，这会更有效。

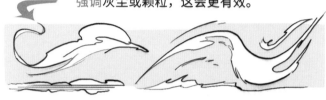

追踪运动轨迹的速度线（即显示主要动作路径的线条）的方向和运动方向相反，像是在向后倾斜。

运动的方向

速度线的方向

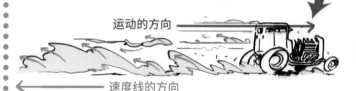

反作用力的线条也是同理，但这些线条可以向多个方向延伸。

将柔和的曲线和刺状线条结合使用，能暗示出这是一种很有冲击力的动态运动。

在角色身上使用速度线时，焦点要放在最先伸出的肢体上。

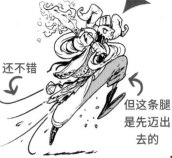

还不错

但这条腿是先迈出去的

所以这样效果更好

成片速度线会让画面更有活力，但实际上它表示的是背景在动，而不是角色在动。所以要有选择地少用，不要滥用，否则会让画面不明所以，从而失去了使用速度线的意义。

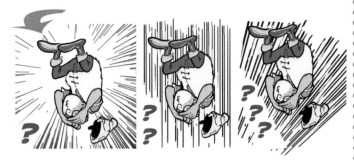

任意使用或过度使用速度线，会使动作混乱，使画面迷失方向

想要表现复杂的运动，可以试试使用双速度线。它就像一条丝绸，在边缘扭转、弯曲，产生波纹般的起伏。

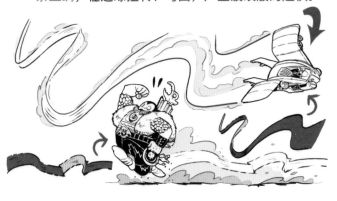

像你作品中所有的元素一样，速度线也要和作品风格相符，这样它才能既强调动作又与画面相融合。

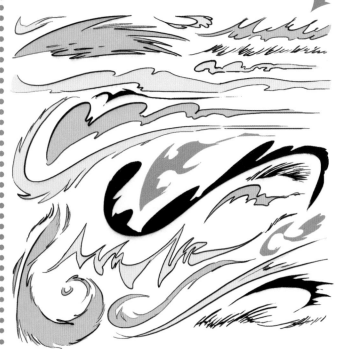

第二章

大自然

草

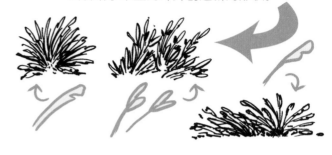

试着给小草丛的叶片创造新的形状。

在设计环境时，草往往被当作一种表面纹理，但只要稍加思考，它就能摇身一变成为一种有趣且有特色的视觉设计特征。

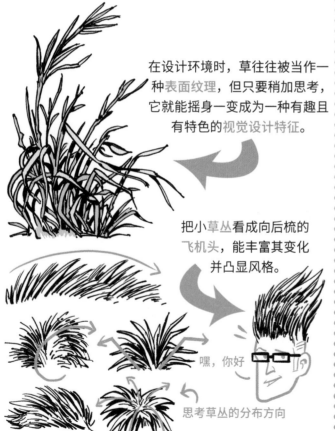

把小草丛看成向后梳的飞机头，能丰富其变化并凸显风格。

嘿，你好

思考草丛的分布方向

可以用草来强化物体的形状，给环境增添活力。

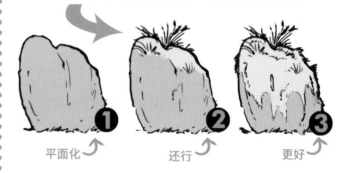

① 平面化
② 还行
③ 更好

试试在你认为只长较短的草的地方，加一些较长的草。

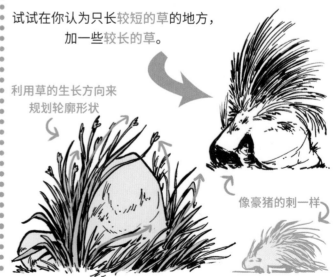

利用草的生长方向来规划轮廓形状

像豪猪的刺一样

教程 #1

种子有很多变体，你可以用种子来增加画面的特色。

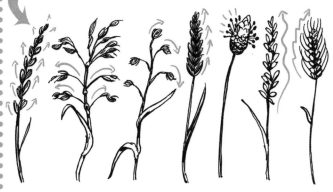

较长的草的韧度是由上自下递增的。

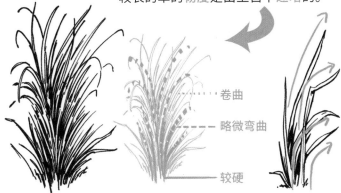

卷曲

略微弯曲

较硬

在较短的草上画几组紧凑的种子，能为画面创造微缩景观。

像小树丛一样

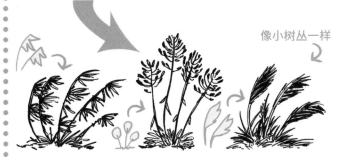

请记住，叶片会向各个方向呈扇形散开。

像一个花瓶：

平面化

更好

非常好

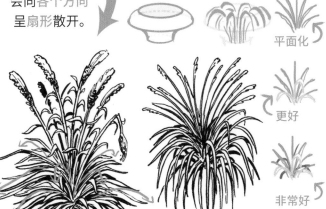

将短草、长草和种子混合画在一起，形成丰富多样的设计。

有时也要画出枯萎的草

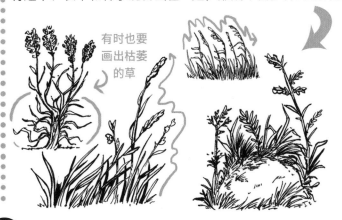

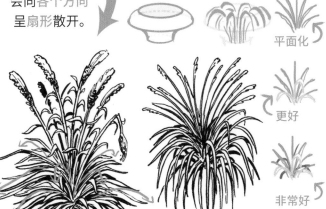

071

海藻

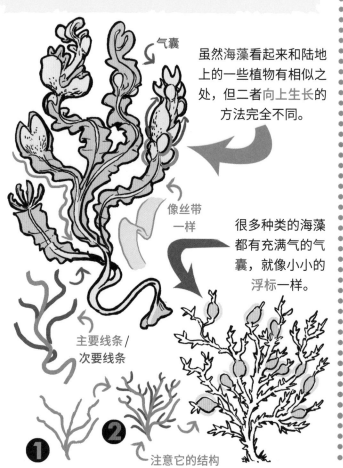

虽然海藻看起来和陆地上的一些植物有相似之处，但二者向上生长的方法完全不同。

气囊

像丝带一样

很多种类的海藻都有充满气的气囊，就像小小的浮标一样。

主要线条 /
次要线条

❶ ❷

注意它的结构

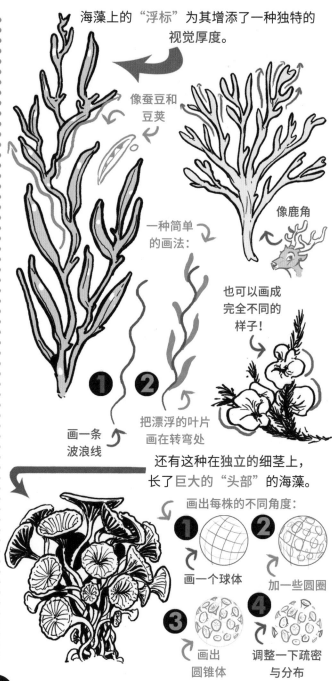

海藻上的"浮标"为其增添了一种独特的视觉厚度。

像蚕豆和豆荚

像鹿角

一种简单的画法：

也可以画成完全不同的样子！

❶ ❷

画一条波浪线

把漂浮的叶片画在转弯处

还有这种在独立的细茎上，长了巨大的"头部"的海藻。

画出每株的不同角度：

❶ 画一个球体

❷ 加一些圆圈

❸ 画出圆锥体

❹ 调整一下疏密与分布

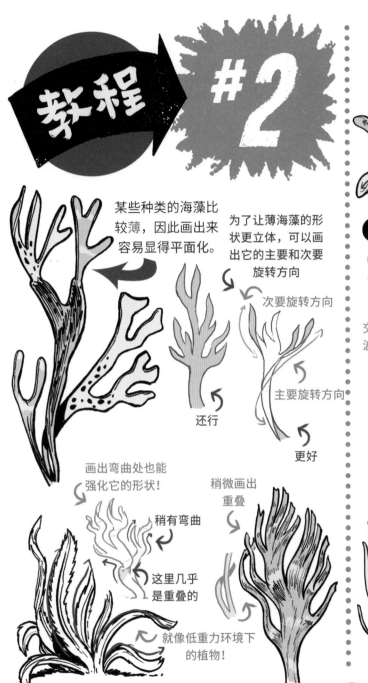

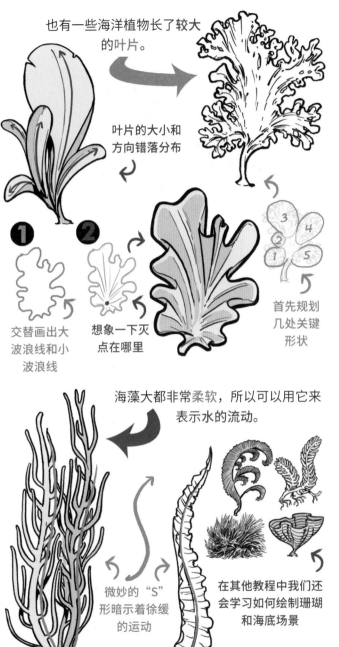

教程 #2

某些种类的海藻比较薄，因此画出来容易显得平面化。

为了让薄海藻的形状更立体，可以画出它的主要和次要旋转方向

次要旋转方向

主要旋转方向

还行

更好

画出弯曲处也能强化它的形状！

稍有弯曲

这里几乎是重叠的

就像低重力环境下的植物！

稍微画出重叠

也有一些海洋植物长了较大的叶片。

叶片的大小和方向错落分布

❶ 交替画出大波浪线和小波浪线

❷ 想象一下灭点在哪里

首先规划几处关键形状

海藻大都非常柔软，所以可以用它来表示水的流动。

微妙的"S"形暗示着徐缓的运动

在其他教程中我们还会学习如何绘制珊瑚和海底场景

蘑菇和真菌

蘑菇有着雕塑般的独特外形，是能给你画面中的环境设计增加特色的重要细节。

① 画一个箭头形　② 添加一个椭圆　③ 进一步打磨形状

想要画出更多形状的蘑菇，只需要改变菌柄的长度和菌盖的深度即可。

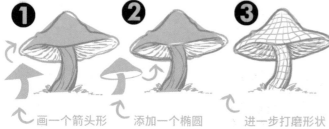

当你想画一簇蘑菇时，可以改变如下元素让画面显得更丰富：

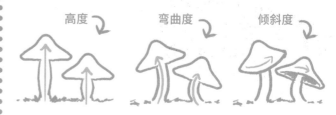

高度　弯曲度　倾斜度

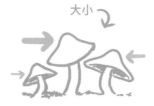

大小

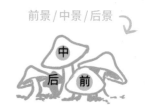

前景/中景/后景

有时，只改变其中几个元素也能让一簇蘑菇有鲜明的对比：

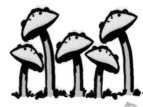

高度、弯曲度

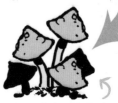

高度、弯曲度、前景/中景/后景

← 倾斜度、前景/中景/后景

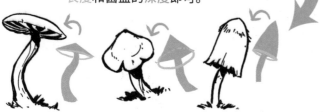

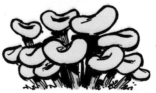

← 高度、弯曲度、倾斜度、前景/中景/后景

教程 #3

真菌可以遮挡住原本平凡的树干。

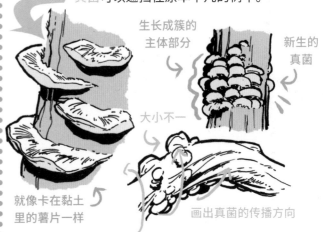

生长成簇的
主体部分

新生的
真菌

大小不一

就像卡在黏土
里的薯片一样

画出真菌的传播方向

你也可以**打破常规**，给一簇蘑菇增添**视觉趣味**。

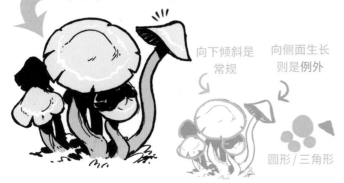

向下倾斜是
常规

向侧面生长
则是例外

圆形 / 三角形

让你的**创意设计**不受限！

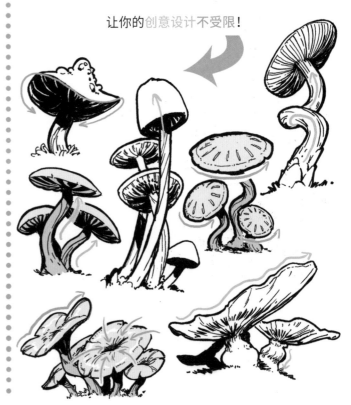

再举几个**打破常规**的例子：

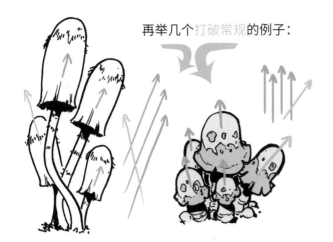

丛林植物

当你想表现丛林场景，但又很难在每个画面里都画出繁复的丛林元素时，可以试着画一个小型植物和树木组合，来暗示角色周围是茂密的丛林。

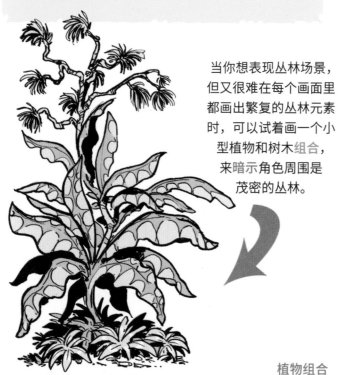

画面中没有空间放这么多植物？

这样也可以

这样也行！

植物组合

把植物组合想象成一个微型生态环境，它也有自己的前景、中景和后景。

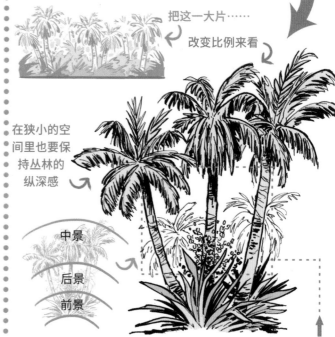

把这一大片……

改变比例来看

在狭小的空间里也要保持丛林的纵深感

中景

后景

前景

当你把中景设置在画面顶部时，就相当于在画面布局中创造了一个"框架"。

在微小的植物组合中，分散画出视觉亮点能创造出一种更广阔的丛林感。

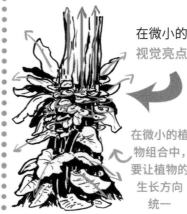

在微小的植物组合中，要让植物的生长方向统一

形成更强烈的对比

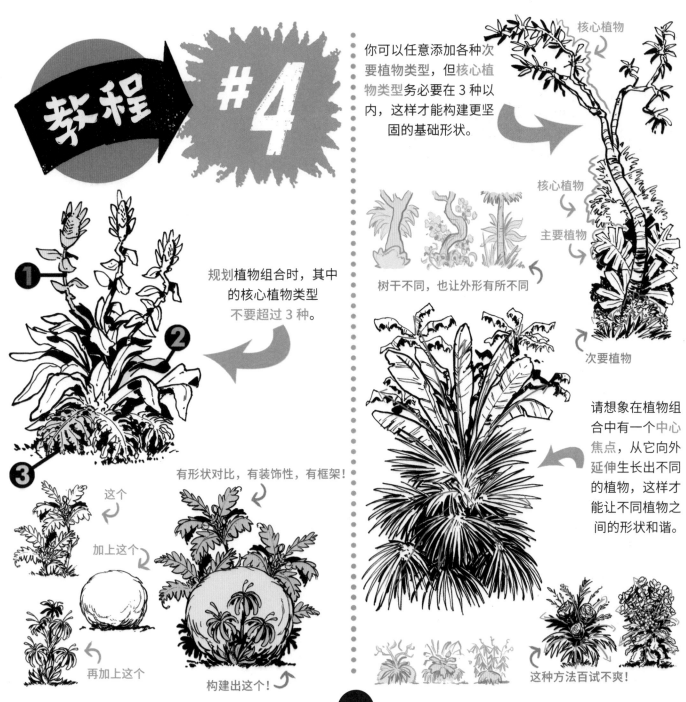

教程 **#4**

你可以任意添加各种次要植物类型，但核心植物类型务必要在 3 种以内，这样才能构建更坚固的基础形状。

① ② ③

规划植物组合时，其中的核心植物类型不要超过 3 种。

核心植物

核心植物

主要植物

树干不同，也让外形有所不同

次要植物

有形状对比，有装饰性，有框架！

这个

加上这个

再加上这个

构建出这个！

请想象在植物组合中有一个中心焦点，从它向外延伸生长出不同的植物，这样才能让不同植物之间的形状和谐。

这种方法百试不爽！

丛林植物

素材集

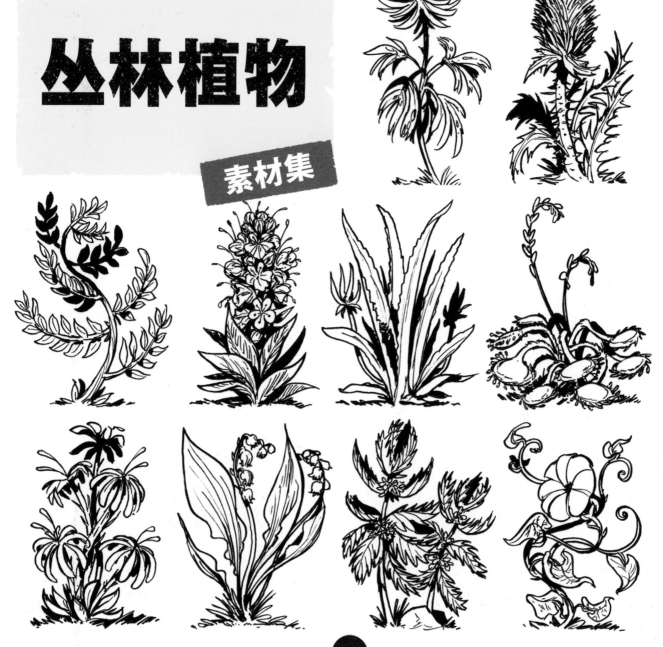

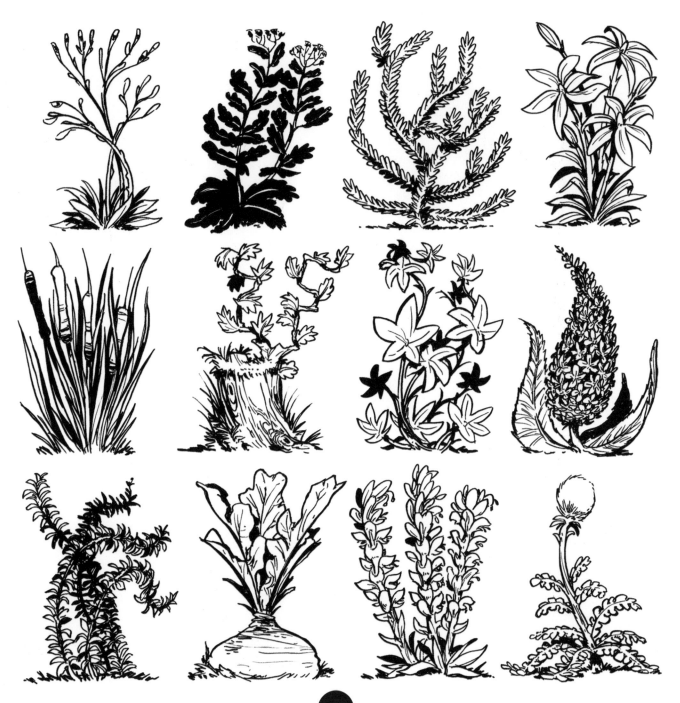

树皮

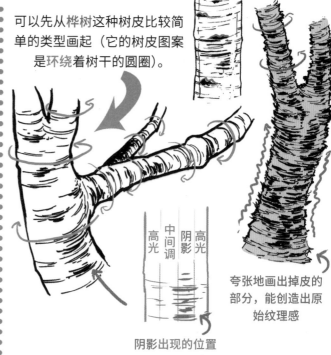

可以先从桦树这种树皮比较简单的类型画起（它的树皮图案是环绕着树干的圆圈）。

夸张地画出掉皮的部分，能创造出原始纹理感

阴影出现的位置

可以让树皮的纹理和轮廓成为大胆贯穿构图的动势线。

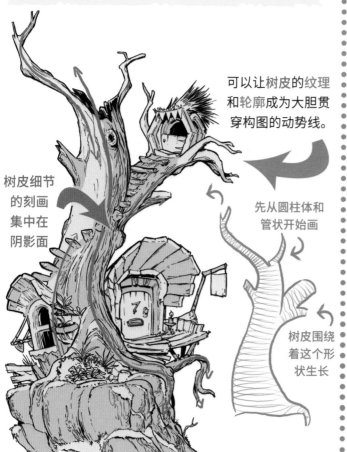

树皮细节的刻画集中在阴影面

先从圆柱体和管状开始画

树皮围绕着这个形状生长

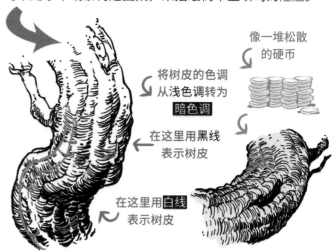

可以用水平线条构建图案，来描绘树干上嶙峋的隆起。

将树皮的色调从浅色调转为 暗色调

像一堆松散的硬币

在这里用黑线表示树皮

在这里用白线表示树皮

080

如果要画树皮上结状的树瘿，可以将线条集中起来描绘。

树皮像水一样顺着树干蜿蜒而下

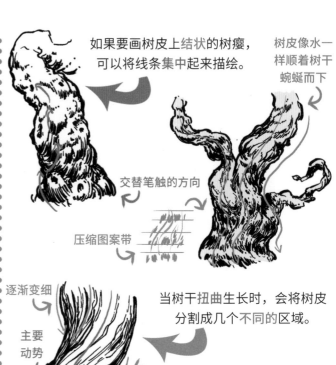

交替笔触的方向

压缩图案带

可以像画木纹一样画出精细、纵向的树皮图案。

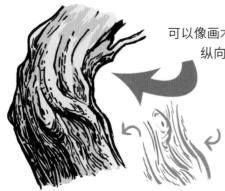

主要线条是较宽的大笔触，次要线条则是像破折号一样的小短线

逐渐变细

主要动势

扭曲

聚集

方向变化

当树干扭曲生长时，会将树皮分割成几个不同的区域。

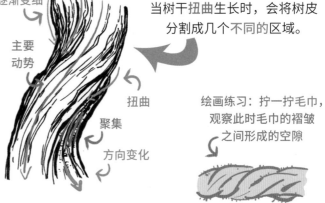

绘画练习：拧一拧毛巾，观察此时毛巾的褶皱之间形成的空隙

橡树等树木的树皮，会在树脊处断裂形成碎片。

1 随机画一些垂直线条

2 进行横向和斜向连接

3 画上阴影，表现出形体

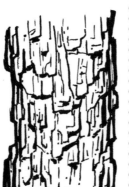

剥去部分树皮，露出树干。

弯曲处剥落

稍微剥落

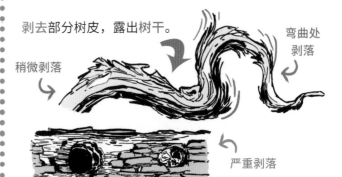

严重剥落

树根

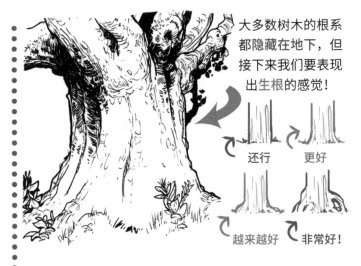

大多数树木的根系都隐藏在地下，但接下来我们要表现出生根的感觉！

还行　　更好

越来越好　　非常好！

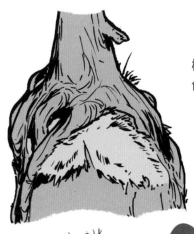

树根是一个既奇妙又有创造性的元素，能给画面中的丛林环境增加视觉趣味。

一棵树的根系和树枝的生长有相似之处，但树根的"分支"会更紧凑。

主要枝干

树干

根系

细小的根系正在滋生

想象一下，这棵树地面以下的部分消失了。

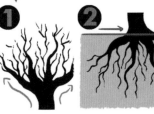 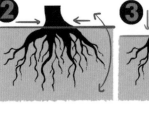 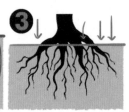

1 画一些基本的树枝

2 把树干翻转过来，将树枝埋进土里，埋到树干底部为止

3 降低地面高度，直到树根和地面之间的缝隙显现出来

4 仔细观察，它的形状是由管状构成的！

5 添加树皮的细节

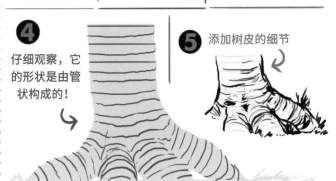

教程 #6

让树根有凸起、有收缩，形成对比。

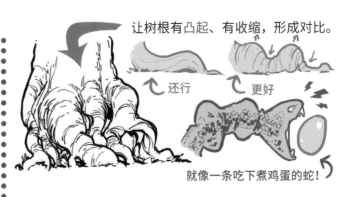

还行　更好

就像一条吃下煮鸡蛋的蛇！

将树根想象成柔软的、有粗有细的酥条点心，大致把它们编成几条辫子交叉起来。

扭曲的轮廓

树干分裂

有一些树根是盘绕着岩石向下生长的，它们的形状设计更自由。

根部集中在一侧

根据岩石的形状来设计树根的分布。

先掌握岩石的形状

画出向四周盘绕的树根

树根像手一样抓紧了岩石

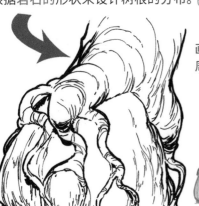

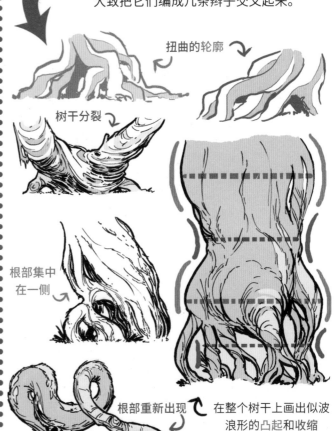

根部重新出现

在整个树干上画出似波浪形的凸起和收缩

树类

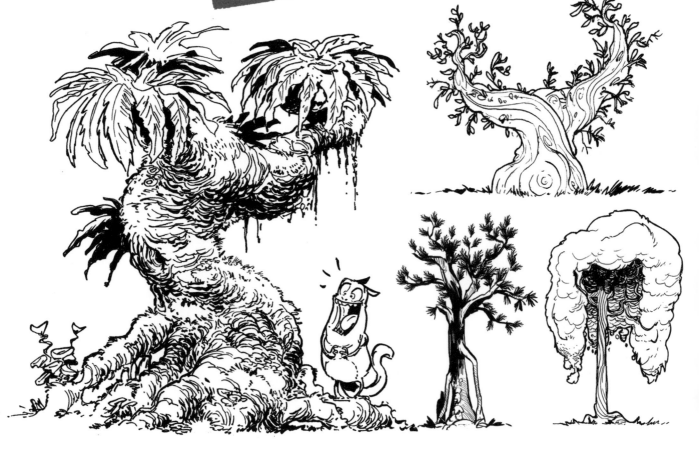

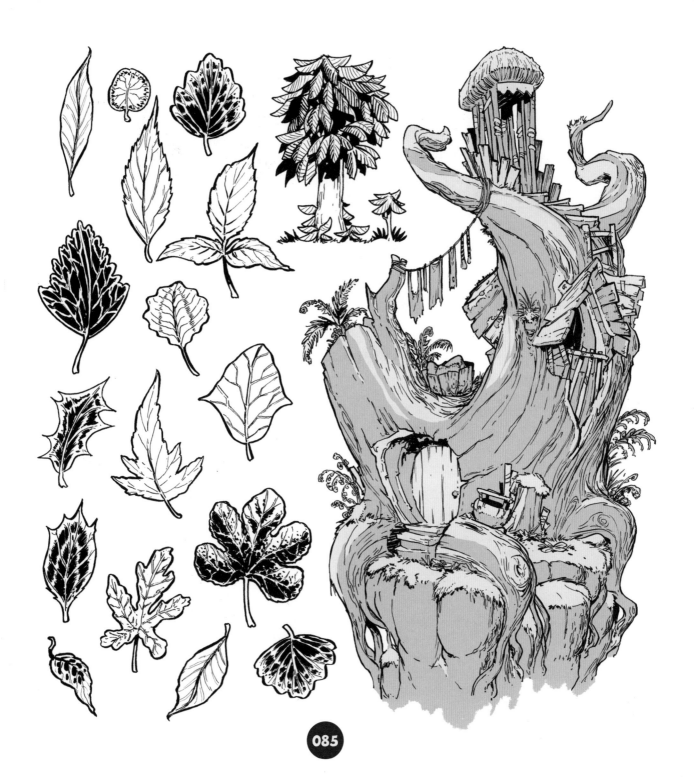

巨树

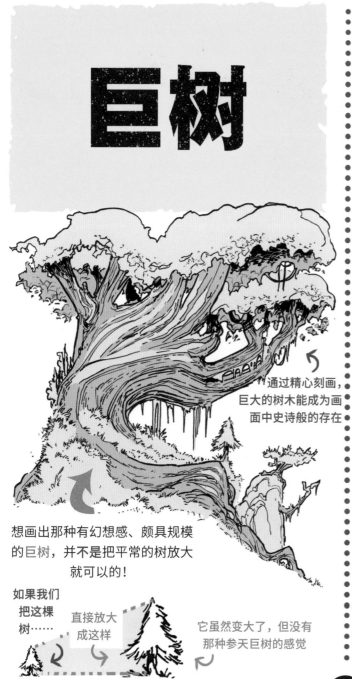

通过精心刻画，巨大的树木能成为画面中史诗般的存在

想画出那种有幻想感、颇具规模的巨树，并不是把平常的树放大就可以的！

如果我们把这棵树……

直接放大成这样

它虽然变大了，但没有那种参天巨树的感觉

我们可以在树的旁边放一个参照物，以此"告诉"观者这棵树很大。

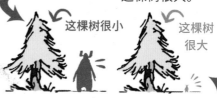

这棵树很小

这棵树很大

有时放参照物的确有效，但下面还有**更好的表现巨树的方法**！

想画出巨树有 3 种主要方法，即要对细节进行仔细刻画，并在画面中设计视觉冲突感，以及加强对比。

无须参照物也能让人感觉到这棵树十分巨大！

随着时间的推移，树木也在成长，所以表现出树木的树龄、衰老的细节（尤其在树皮和树干的构造上），有助于塑造巨树的沧桑感。

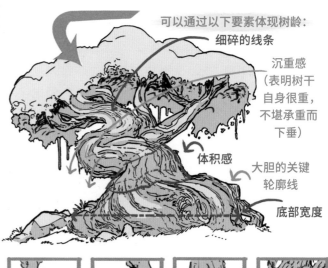

可以通过以下要素体现树龄：

细碎的线条

沉重感（表明树干自身很重，不堪承重而下垂）

体积感

大胆的关键轮廓线

底部宽度

试试画缩略图吧！虽然只画出了局部，但依然显得树很巨大

你也可以通过加强对比，进一步让树干显得巨大。

树叶、树枝、
树干的比例相
对一致

加强对比：
叶子变小，
树干不变

进一步加强对比：粗枝
上长出了细枝，树叶上
的细节比树干上的少

另一种让树木显得巨大的方法是设计
视觉冲突感。

对于大多数树木而言，树冠会
随着树木的生长越来越繁茂、
越来越大

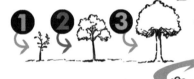

更小

更大

但如果画出和上述常规
想法冲突的状态，即在
增加树干体积的同时减
少树冠，就会画出巨树
的效果！

当然，我们也可以画一个巨型的树冠，但要注意表现出
树冠因重量垂坠下来、但又在奋力支撑的感觉。

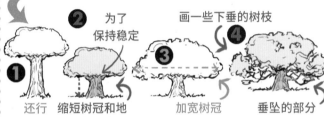

❶ 还行　❷ 为了
保持稳定
缩短树冠和地
面的距离　❸ 加宽树冠　画一些下垂的树枝 ❹
垂坠的部分

这棵树无比巨大，甚至
已经过度生长了，所以
很难长出同样规模
的树枝和树叶。

为了让树干较短的树木显得巨大，
有以下几种安排树根、
树干、树枝的方法：

试试将树根和树枝
合并交织在一起，
表现出古树之感。

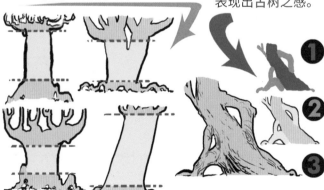

❶
❷
❸

巨树

素材集

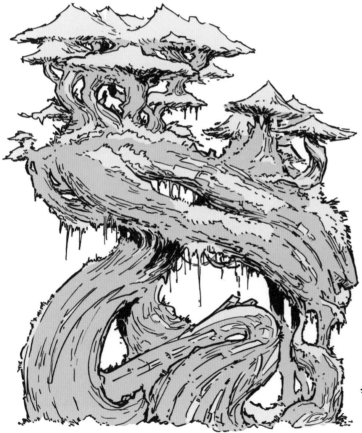

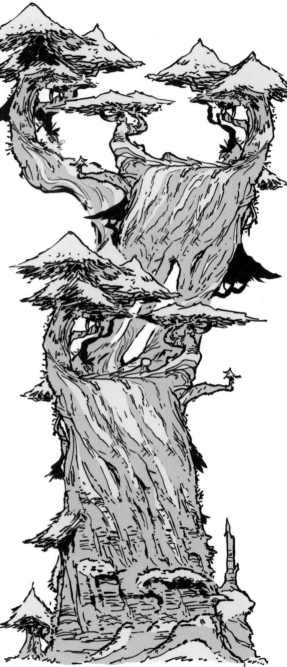

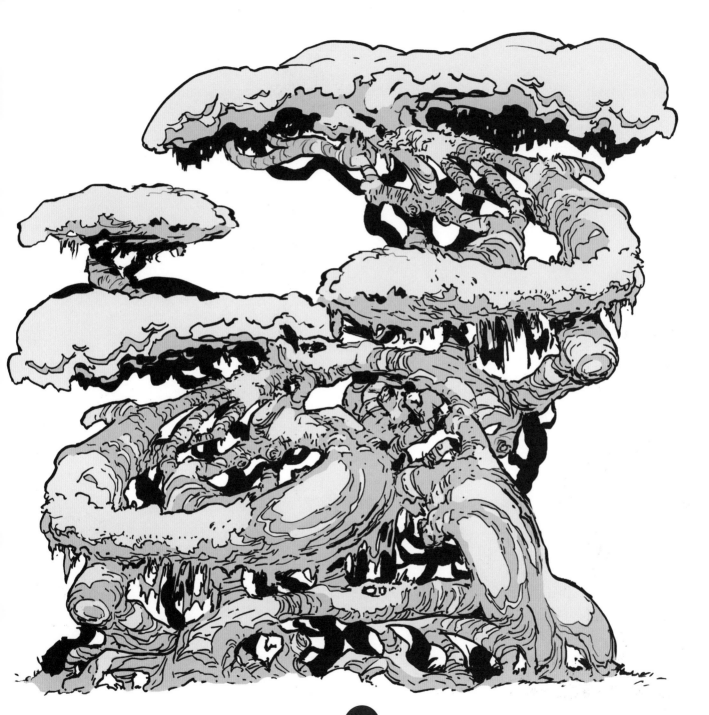

藤蔓

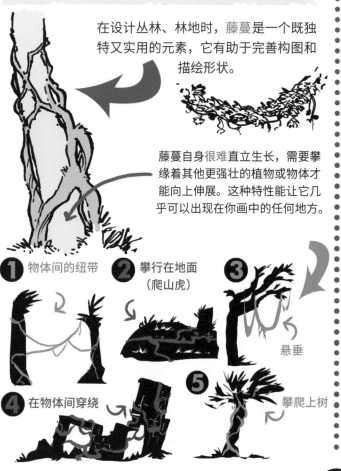

在设计丛林、林地时，藤蔓是一个既独特又实用的元素，它有助于完善构图和描绘形状。

藤蔓自身很难直立生长，需要攀缘着其他更强壮的植物或物体才能向上伸展。这种特性能让它几乎可以出现在你画中的任何地方。

① 物体间的纽带　　② 攀行在地面（爬山虎）　　③

④ 在物体间穿绕　　⑤

悬垂

攀爬上树

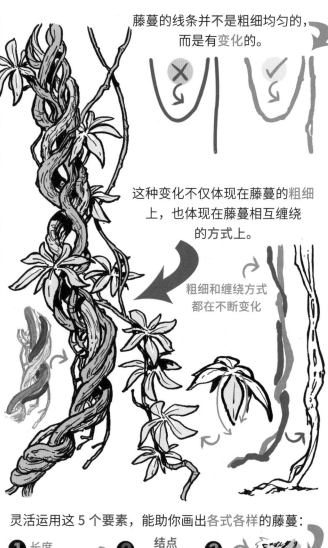

藤蔓的线条并不是粗细均匀的，而是有变化的。

这种变化不仅体现在藤蔓的粗细上，也体现在藤蔓相互缠绕的方式上。

粗细和缠绕方式都在不断变化

灵活运用这 5 个要素，能助你画出各式各样的藤蔓：

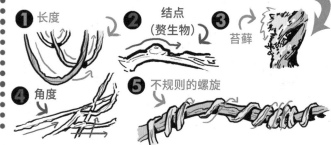

① 长度　　② 结点（赘生物）　　③ 苔藓

④ 角度　　⑤ 不规则的螺旋

教程 #8

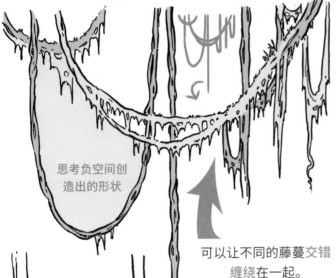

思考负空间创造出的形状

可以让不同的藤蔓交错缠绕在一起。

如果生长得足够久，那么交缠的藤蔓甚至可以结合在一起

加上苔藓或其他植物，能进一步夸大这种生长效果

让多条藤蔓的主干结合，能创造出极富艺术感的形状。

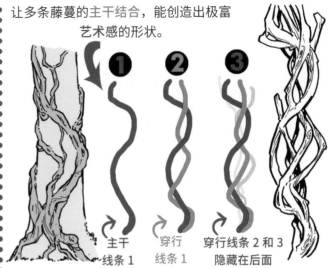

❶ ❷ ❸

主干线条 1

穿行线条 1

穿行线条 2 和 3 隐藏在后面

给藤蔓加上各种植物时，尽量不要丢失藤蔓原本的形状。

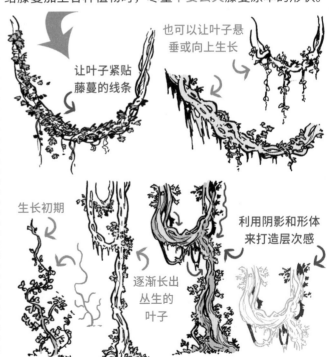

让叶子紧贴藤蔓的线条

也可以让叶子悬垂或向上生长

生长初期

逐渐长出丛生的叶子

利用阴影和形体来打造层次感

荆棘

在大自然中，荆棘传达了一种"远离此地"的信号。在绘画中，荆棘无疑也表现出了极强的危险内涵。

如果我们靠近仔细观察，会发现荆棘有很多种不同的类型。

不同角度

刺是这个形状

变体：刺与刺的距离更近，在枝干或茎部形成山脊状的隆起。

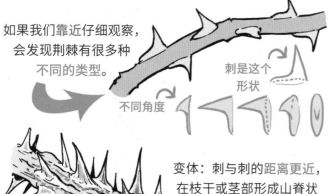

刺更细、曲线更多

有时，枝条的生长方向会因为刺而发生扭曲和改变。

❶ 弯曲成角 ❷ ❸

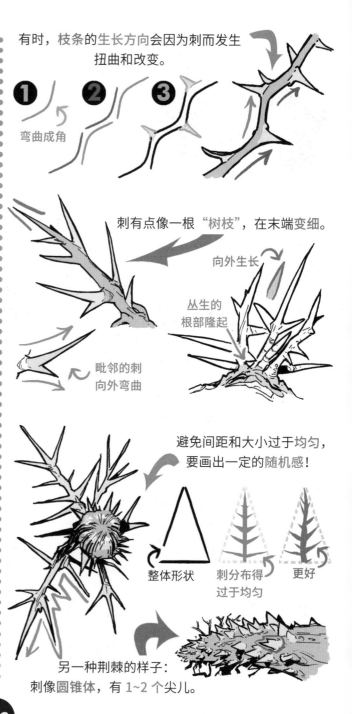

刺有点像一根"树枝"，在末端变细。

向外生长

丛生的根部隆起

毗邻的刺向外弯曲

避免间距和大小过于均匀，要画出一定的随机感！

整体形状

刺分布得过于均匀

更好

另一种荆棘的样子：刺像圆锥体，有 1~2 个尖儿。

想把刺画在复杂、扭曲的荆条上时，需要注意，刺会指向各种**不同的方向**。

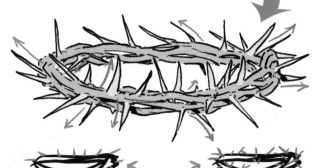

还行——有点像车轮的辐条

更好——刺有随机感，又保持了结构的完整

让刺沿着荆条的生长方向从角落里伸展出来，能使画面更加生动。

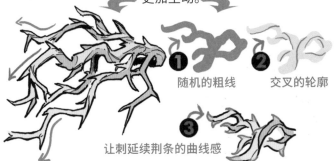

① 随机的粗线　② 交叉的轮廓

③ 让刺延续荆条的曲线感

想画一簇带刺的荆条，可以从以下 4 种方法入手：

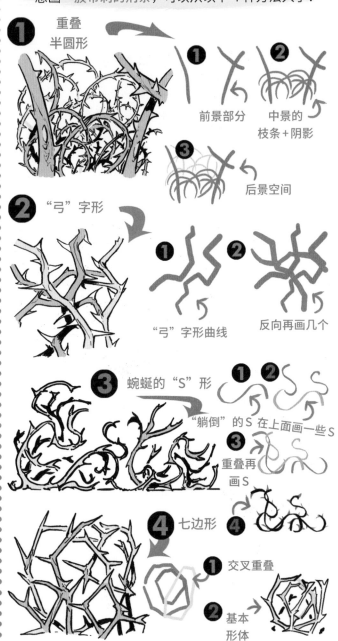

① 重叠半圆形

① 前景部分　② 中景的枝条+阴影

③ 后景空间

② "弓" 字形

① "弓" 字形曲线　② 反向再画几个

③ 蜿蜒的 "S" 形

① ② "躺倒" 的 S　在上面画一些 S

③ 重叠再画 S

④ 七边形

① 交叉重叠

② 基本形体

玫瑰

下面是一朵半开的玫瑰的内部情况，有助于你更好地理解花瓣张开时的状态：

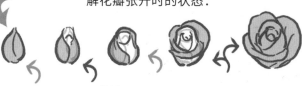

中央是紧实的水滴状

下一层花瓣比较紧密地包裹在周围

更多层花瓣半包裹着内部

最外层的花瓣开始向外卷曲

玫瑰是一个迷人又复杂的混合体，它的结构既有秩序感也有无序感，正因此画玫瑰成了一项绘画挑战。

先从画花苞开始。

当花苞开始逐渐绽放时，其顶部宽度变宽，其他各部分宽度保持不变。

花茎在顶部变宽

记住它的形状！

加宽

保持不变

花瓣平坦

开始卷曲

这是一个帮助你快速想象出花瓣分布样子的方法：

画一个螺旋形

分成线段！

把边缘变得卷曲

从下方看，我们只能看到最外层花瓣的卷曲边缘。

用萼片的角度来辅助呈现花苞的角度与形状

从侧面看玫瑰。请记住，花瓣顶部是不同的形体。

这些不是平面的，而是立体的

教程 #10

接下来，我们将学习玫瑰的更多画法。先看看如何画绽放的玫瑰吧。

螺旋形仍然是核心

但现在我们要把螺旋形画在一个半球上

分割线条（就像砖墙上砖头之间的缝隙一样）

把卷曲的花瓣画在最下层

再继续添加上面的花瓣

持续用这个模式画下去

很简单！而且有立体感！

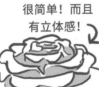

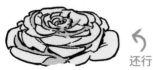

还行

随机调整花瓣的形状，使之不太呆板

更好！

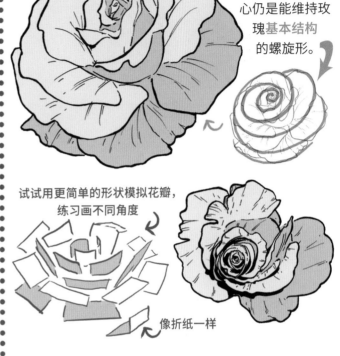

在花瓣完全展开的情况下，其核心仍是能维持玫瑰基本结构的螺旋形。

试试用更简单的形状模拟花瓣，练习画不同角度

像折纸一样

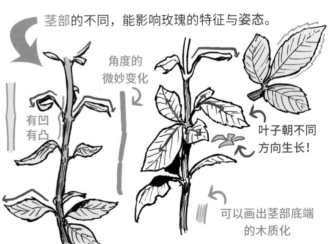

茎部的不同，能影响玫瑰的特征与姿态。

角度的微妙变化

有凹有凸

叶子朝不同方向生长！

可以画出茎部底端的木质化

南瓜

练习画南瓜能让我们从小细节中找到艺术趣味。

南瓜可以长成各种形状，让我们先从一个简单的、有些四四方方的圆形开始。

请记住，画不同角度的南瓜时，你画的不是一个完美的球形，南瓜的顶部和底部是扁平的。

南瓜的底部

用两个这个形状

加上两个这个形状

将南瓜进一步倾斜，能看到更多的水平圆周时，它看起来会更像球形。

可以把南瓜周围的凸起画得更有特色，丰富画面细节。

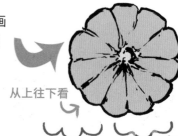

从上往下看

还行　　更好

保留扁平的顶部，但把瓜蒂下方画成凹陷的样子。

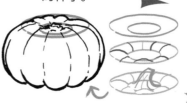

就像两把香蕉

越靠近边缘，曲线弧度越大，线条之间的距离看起来也越近

画切开的南瓜时，记住顶部和底部是凹陷的。

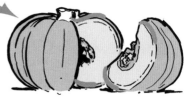

南瓜的内部（没去籽的）是这样的。

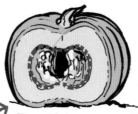

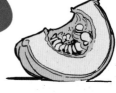

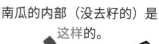

像一颗苹果

南瓜的**瓜蒂**是一处能为画面增加趣味、体现绘画风格的细节。

1 弯曲的星星形

2 以星星形的每个角为起点，向上延伸出曲线

3 想画较长的瓜蒂，可以增加倾斜度

也可以扭转瓜蒂

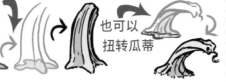

4 更多画法参考：

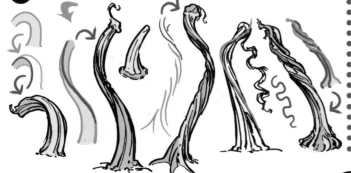

画雕刻的南瓜时，注意瓜壁是向内倾斜的。

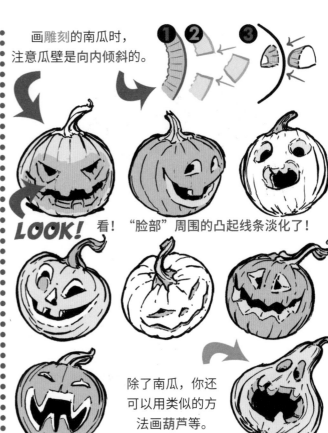

LOOK! 看！"脸部"周围的凸起线条淡化了！

除了南瓜，你还可以用类似的方法画葫芦等。

南瓜的内部有**纤维丝**和**大量的种子**。

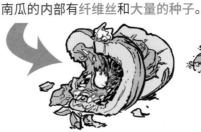
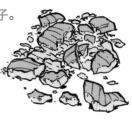

灌木丛

虽然灌木丛很少能成为画面的焦点，但它常常是自然环境中不可或缺的一个关键元素。

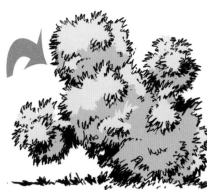

如果你总是这样画每个灌木丛

就像画一碗水果一样

那么画中的灌木丛将千篇一律！

可以从最明显的一层开始画，然后逐渐往后延伸，这也能帮我们在脑海中搭建一个素材库。这是几种不同的画法参考：

① 有很多个小层次

② 两侧的层次就像薄薄的云彩

③ 每层都基本平均

前面 3 种画法主要是改变灌木丛的外表面，下面还有一些改变灌木丛形态的方法：

④ 爆炸般的形状

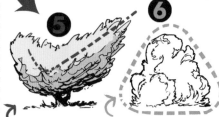

⑤ 对号形

⑥ 圆润的三角形

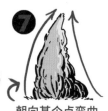

⑦ 朝向某个点弯曲

如果不想让灌木丛像舞台上的道具一样平面化，就需要表现出它的体积。下面是几种不同的画法。

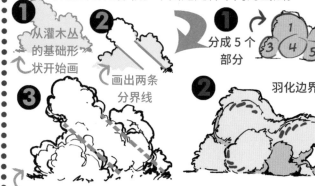

① 从灌木丛的基础形状开始画

② 画出两条分界线

③ 在分界线周围集中画出轮廓、添加细节

① 分成 5 个部分

② 羽化边界线

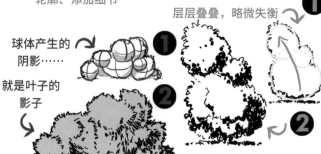

球体产生的阴影……

就是叶子的影子

①

②

层层叠叠，略微失衡

①

②

教程 #12

可以通过画出枝条、叶子的间隙或断裂来加强景深，比如画出透过间隙看到的后面朦胧的树枝。

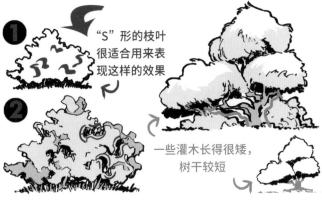

① "S"形的枝叶很适合用来表现这样的效果

②

一些灌木长得很矮，树干较短

以下 4 个因素影响了灌木叶子的设计：灌木的种类、距离的远近、画面所处的季节、你的个人风格。

如果是叶片疏松的灌木，那么先从树枝开始画会比较容易。

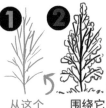

① 从这个形状开始
② 围绕它画叶片
③

这样也能表现出枯萎、新生的两个阶段

不必让树叶均匀分布，试试把它们集中在有限的区域。

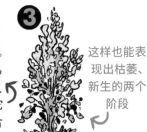

围绕中心分布

集中在枝梢

下面是一些不同类型的叶子的范例：

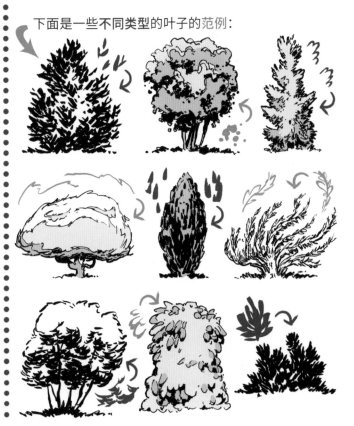

灌木丛

素材集

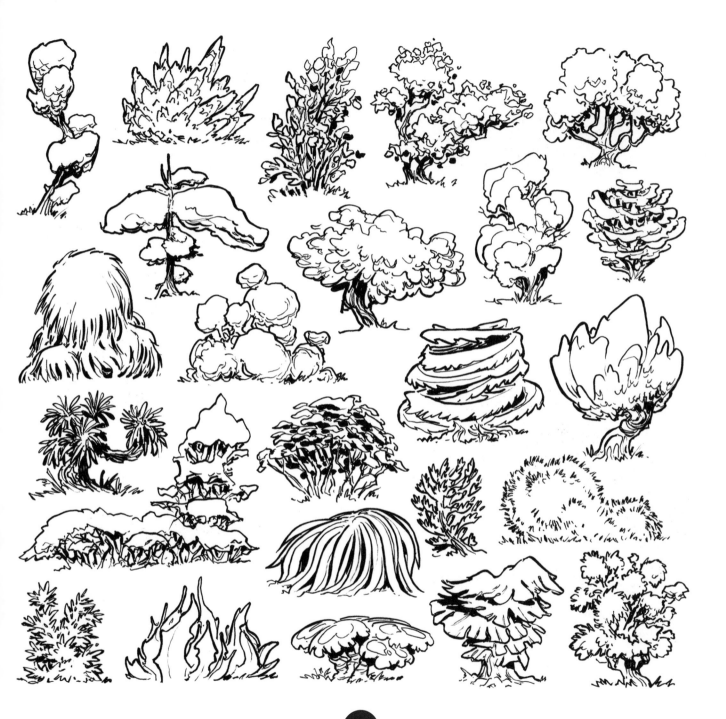

棕榈树

在绘画中，棕榈树常常被过度简化，因此会失去很多现实中的特性。接下来我们将研究如何捕捉到棕榈树的现实外观特点，以便于你用自己的风格诠释它。

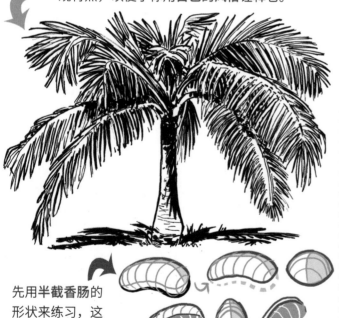

先用半截香肠的形状来练习，这很有效！

对于大多数棕榈树而言，新叶片会从"树干"（实际上是茎部）的中心生长出来。

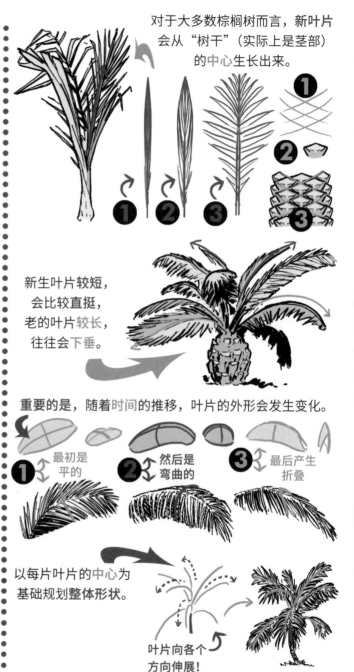

① ② ③

新生叶片较短，会比较直挺，老的叶片较长，往往会下垂。

重要的是，随着时间的推移，叶片的外形会发生变化。

① 最初是平的　② 然后是弯曲的　③ 最后产生折叠

以每片叶片的中心为基础规划整体形状。

叶片向各个方向伸展！

教程 #13

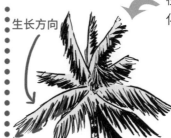

生长方向

在维持一定真实感的同时，简化小叶子，并给每片独立的小叶子进行分组。

较为真实　　简化 1

简化 2　　简化 3

请注意，不要简化得太多，否则最后画出来的会是一棵香蕉树，而不是一棵棕榈树。

风中的棕榈树特点很明显，绘画的关键是要考虑到如下 3 个部分的结构强度：

1 "树干"：坚实，可以稍稍弯曲

2 叶轴：有韧性，能在一定程度上弯曲

3 小叶子：非常容易弯曲

小叶子并不都是均匀地长在一起的，有些错位分布，有些堆叠在一起。

还行

更好

"树干"长长后，可能会形成很大的弧度，这是一些设计思路：

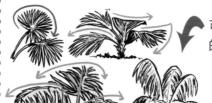

此处我特意去掉了叶轴下半部分的叶片，以便更清楚地展示出这里的样子。

叶轴弯曲，但并未完全折叠

细弱

强壮

像一只蜘蛛一样　→

可以利用棕榈树奇妙的形状来装饰画面中的自然环境。

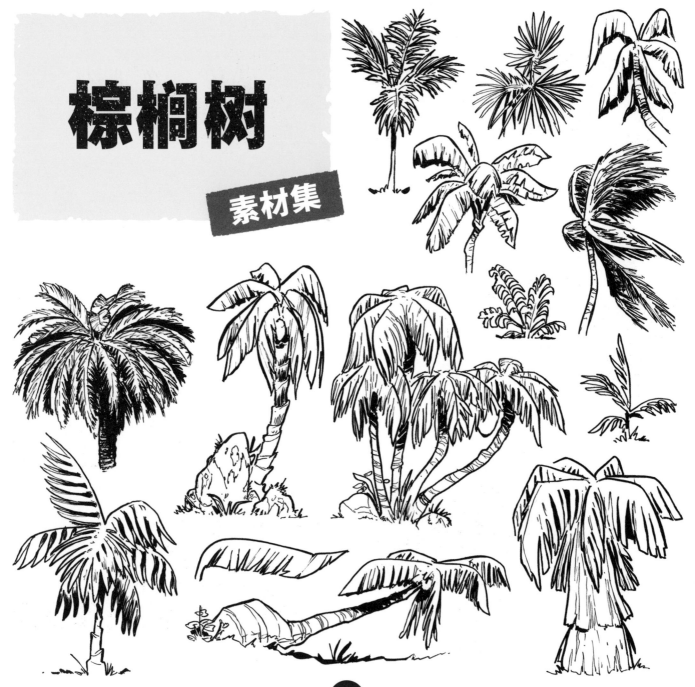

棕榈树

素材集

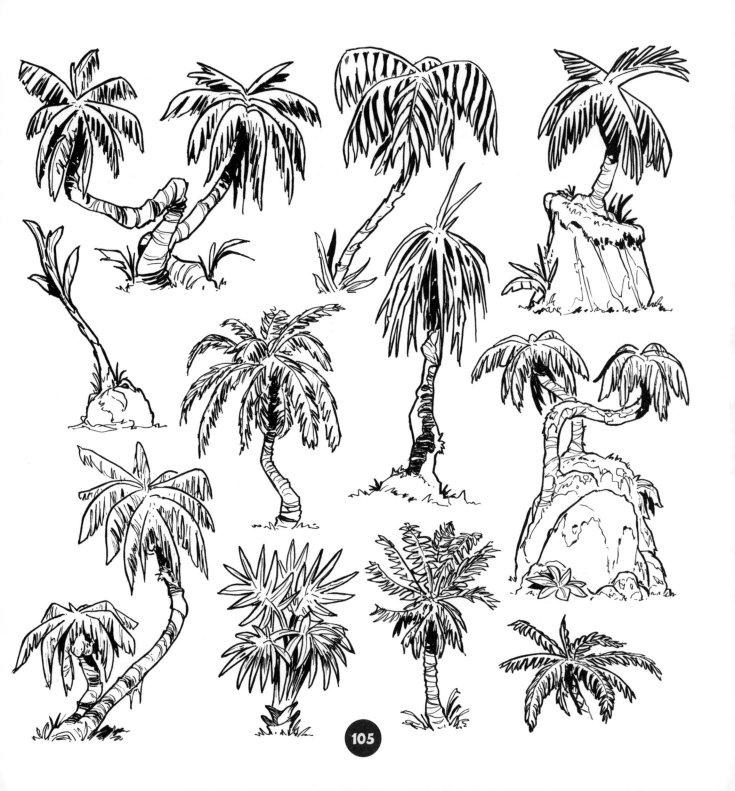

仙人掌

仙人掌既可以用来体现**大自然**，又拥有**雕塑般**的美感，是构建环境的一种独特的元素。

在开始画仙人掌**植株**之前，先学一些形状组合会有利于进一步理解：

① 画两个这样的椭圆形

② 想要组合它们，可以在上面画出轮廓线

③ 想象这些形状之间的关系，试着进行组合

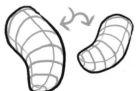

下面这个**快速练习**，能让你进一步理解仙人掌上不同形状的**连接方式**：

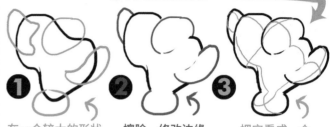

① 在一个较大的形状上随意叠画一些较小的形状

② 擦除、修改边缘，让这些形状在视觉上合为一体

③ 把它看成一个整体，画出它的轮廓线

④ 接着去除那些较小的形状

看看剩下的形状是什么样

了解基础概念后，接下来我们就能轻松地画出简单的仙人掌组合了。

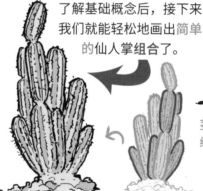

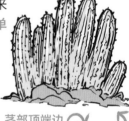

茎部顶端边缘弧度逐渐缩小

较小的茎部会**环绕着**主茎生长，而**不是**只在两侧生长。

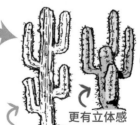

稍显平面化

更有立体感

后景
中景
前景

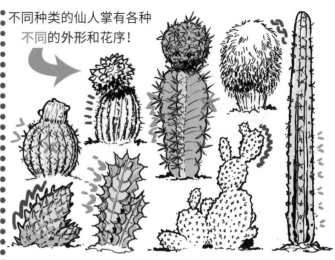

不同种类的仙人掌有各种**不同的外形和花序**！

大戟科的植物、芦荟等植物都和仙人掌有一些相似的属性，画法也有很多相同之处，因此我把它们也**纳入**了本节教程。

一些仙人掌侧面的**线条**实际上是像"肋排"一样凸起的脊线。

不太像这样　　　　**更像是这样**

画出独立的、立体的脊线，能帮你规划阴影位置、调整结构间距。

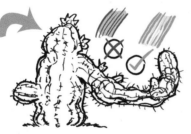

把仙人掌花和新生的嫩茎画得**不对称一些**，能显得更真实。

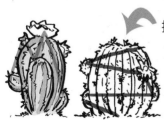

分布不要太均匀

很多仙人掌的刺都是从被称为"刺座"的小凸起中长出来的。

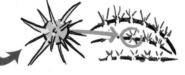

在很多仙人掌上，新茎会从老茎的顶部长出，同时老茎也在继续生长，下面是一个不同茎部**大小**的例子。

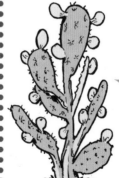

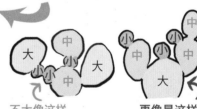

不太像这样　　　　**更像是这样**

多肉植物的立体感更明显，画出它的"叶片"从中心向外**扩散**的样子，来表现出这种立体感。

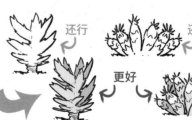

还行　　　还行

更好

仙人掌

素材集

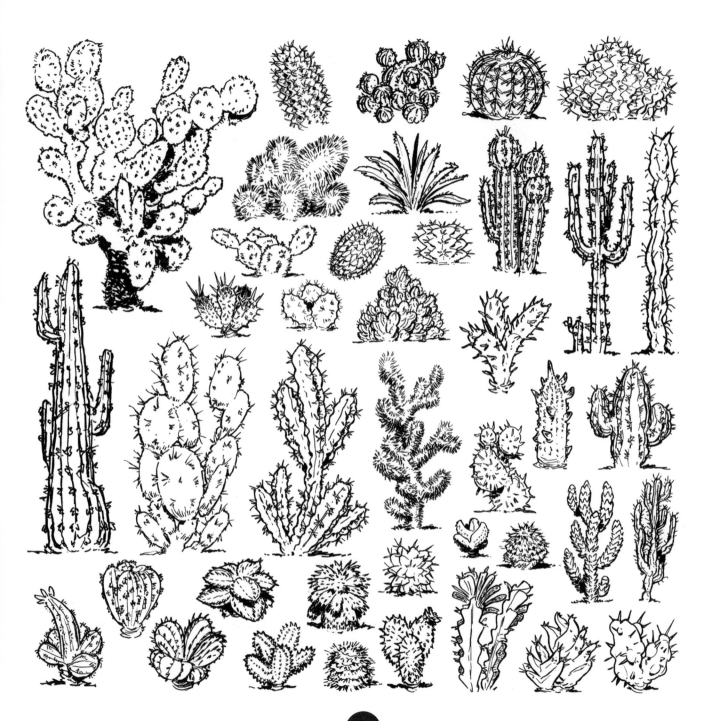

草地

草地看似千篇一律，实则有其复杂的一面。在绘画时它有时会被忽略，有时会被过度描绘，所以适度描绘很重要。

下面是能增强大片草地的视觉效果，同时又能保持细节与空间平衡的 6 种快速绘制草地的方法：

1 基础的短草

一簇草的不同样子： 马蹄铁形

小/中/大的组合

圆弧形

尖刺形

将各种类型分组，安排到不同区域

2 中型草

草丛中草尖的线条之间有间隔

远处细小的轮廓线条

垂直边缘上较硬的草

前方边缘的绒簇

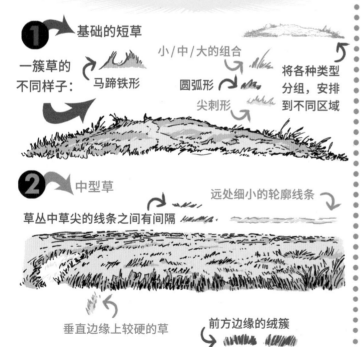

3 长草

远处的线条较为直挺

草丛中草尖的线条比较细小

前面的草呈扇形

20% 的阴影在顶部，80% 在底部

4 浓密、缠绕的长草

草尖的不同组合

缠绕的方式： 分开

波浪

编织

5 杂乱无章的草

一丛丛挤在一起

短叶片的草

6 一簇簇丛生的小草

强调

叶片呈扇形展开

形状

堆叠起来

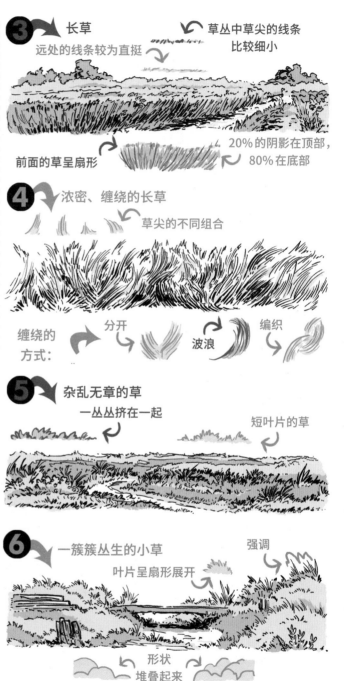

教程 #15

添加一些**野花**和不同种类的小草，会让草地更加生机盎然。

下面是另外 6 种安排草地布局的方法：

7 混合不同种类短草

各种各样的叶片种类　　　交替画出生长方向

8 野花　　　保持大致的形状

9 灌木丛　　　零星的小草　　　区分开树苗和发育不良的灌木

画出阴影！

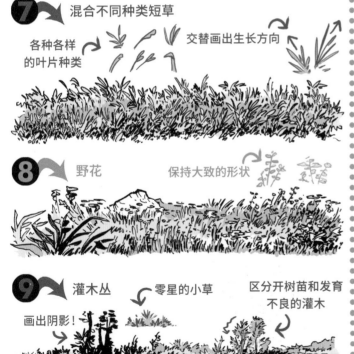

10 有野花的草坪

既有聚集成簇的花丛　　　也有随机分布的单株

11 混合不同种类、不同长短的草

一些轮廓设计参考

12 田野未必是平坦的！　　　用岩石分割画面空间

布局整体景观时，请根据地形交替安排**耕地、农作物**和**荒野**。

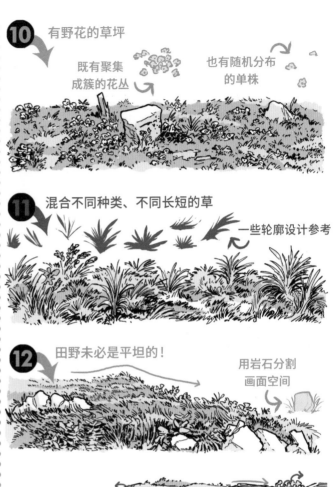

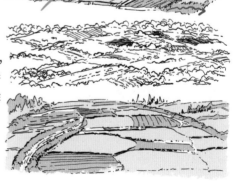

111

土和泥

土的样子十分多变，在绘画中可以呈现出多种状态。

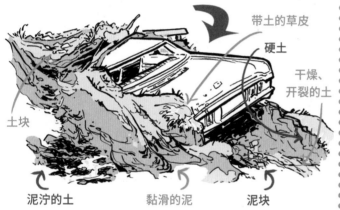

带土的草皮

硬土

干燥、开裂的土

土块

泥泞的土

黏滑的泥

泥块

基本的土块变化不多，我们可以利用阴影营造它的密度。

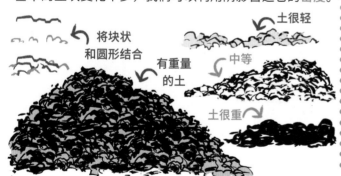

将块状和圆形结合

有重量的土

土很轻

中等

土很重

挖掘土壤时，根据干湿程度的不同，所呈现的样态也不同。

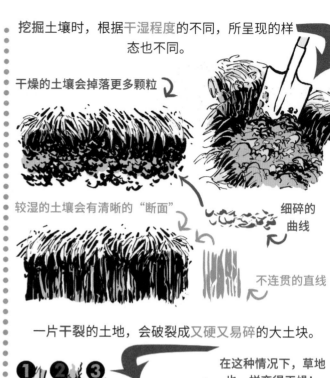

干燥的土壤会掉落更多颗粒

较湿的土壤会有清晰的"断面"

细碎的曲线

不连贯的直线

一片干裂的土地，会破裂成又硬又易碎的大土块。

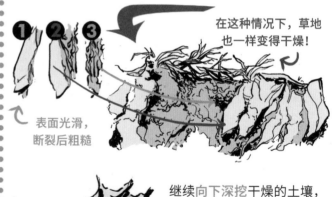

① ② ③

在这种情况下，草地也一样变得干燥！

表面光滑，断裂后粗糙

继续向下深挖干燥的土壤，会出现一些水平的分层。

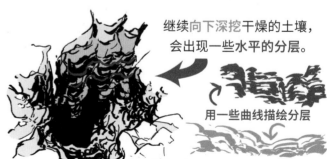

用一些曲线描绘分层

在被侵蚀的土地侧面，土壤会逐步掉落。

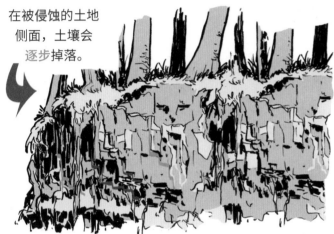

这样画出被侵蚀的侧面：

① 画出不平整的边缘

② 画 2~3 个主要的垂直面

③ 添上一些"平躺"的"弓"字形

④ 增加一些细节

遮挡的阴影

⑤ 草木根部

石头

岸边的土壤侵蚀速度较慢，这导致岸边形成坡度。

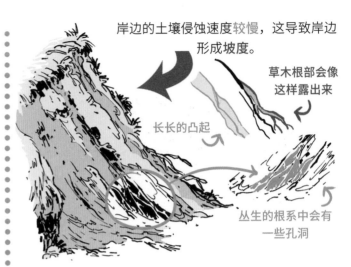

草木根部会像这样露出来

长长的凸起

丛生的根系中会有一些孔洞

泥地与泥地里的脚印（或其他印记）形成了光与暗、光滑与粗糙的鲜明对比。

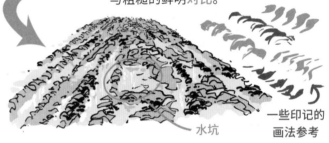

水坑

一些印记的画法参考

想画粘脚的泥泞小路，可以在水中画一些脚印大小的区域，并在这些区域画一些高于水面的泥巴。

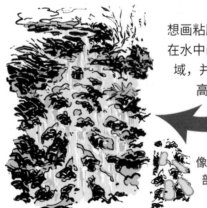

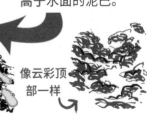

像云彩顶部一样

杂草丛生

设计环境时，画一些杂草或者野生植被能给人以时光流逝的感觉，很有特色。

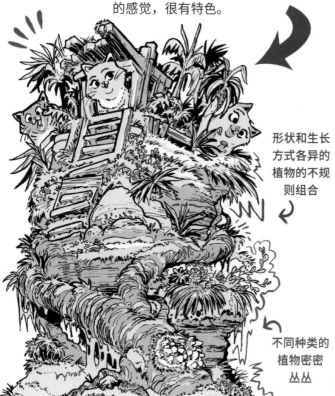

形状和生长方式各异的植物的不规则组合

不同种类的植物密密丛丛

植物过度生长有 4 个关键阶段：

1 萌发新生

2 逐渐扎根

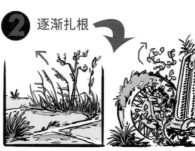

3 某些物种占据了主导地位

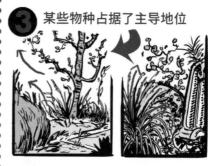

4 植物开始疯长，环境衰败

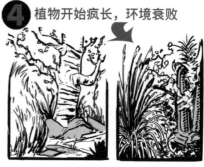

教程 #17

进一步思考植物的生长方式：

1 植物首先会在泥土和灰尘聚集的地方生根

2 某些苔藓喜欢在岩石的阳面生长

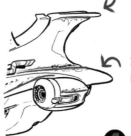

金属板之间的缝隙

杂草的作用并不是隐藏画面中的某些部分，而是重构这些部分。

从这样

变成这样

外形和画面焦点都改变了

3 可以在窗台边画一些垂坠的苔藓

4 随着时间的推移，一些植物会在物体上长出较大的根系

5 植物能让物体的体积增大

还行

更好

试试利用植被之间的空隙吧！在这里画一些线索，来揭示这是环境中的关键部分，吸引观者的注意力。

一座寺庙的入口？

一辆废弃的汽车？

这些台阶通往何处？

当然，杂草不仅仅能应用在环境中，也可以为你的**角色**赋予"植物感"！

有很多方法能让环境衰败，并让人物在这样的环境里进行伪装！

森林

森林环境中有丰富的构图元素，也有很大的设计空间，极富个性，因此我把森林写成了一个系列教程。

首先从规划森林场景的布局参考开始，这是前 16 个。

将画面焦点放在细节上

树皮

树根

苔藓

枝叶

蕨类植物

枯叶等

强调森林里独特的地标

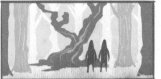

弯曲的树

被砍倒的树

独特的花

树枝之间的缝隙

重复的形状

倾斜的树

直角的树

树枝呈"凹"字形的树

呈"之"字形分布的树

地上 + 地下

地上画面占主导

地下画面占主导

116

教程 #18

如果森林只是角色行动的背景（而不是故事的重点），那么可以把它看成是一个有大量可以重新规划的元素的舞台。你可以在草图中移动各种物体，直到让森林环境与角色和故事节奏之间实现和谐。下面是后 16 个布局参考。

空地

形状规整的空地

周围有倒下的物体

凸起的土丘

空旷的废墟

巨大的空地

有层次、有起伏的空地

图案

落叶

树枝

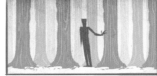

不同颜色的树干

（俯视）树冠

死亡与新生

枯木开始生长

枯叶中的嫩芽

唯一一棵活着的树

树裂为两半，
一半死亡，一半生长

树木隧道

从暗处到亮处

从亮处到暗处

森林

在接下来的森林教程中，我们要学习的是……

设计和绘制森林内部景观的 10 大技巧！

1 树干的宽度不同！

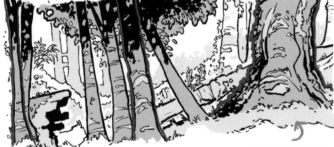

还行 　更好 　树龄和品种不同

2 表现出干枯与腐烂！

并非所有植物都能一直生长，这显示了时间的流逝

3 树枝并非只向侧面生长，它也会向前伸展着生长。

还行 更好

4 画面之外的树冠投下的阴影，暗示了外部空间和其他树木的存在。

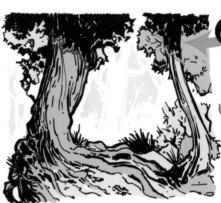

让人感觉环境空间更广阔

5 运用阴影，强调焦点，并体现前景、中景和后景。

焦点　后景　中景　前景

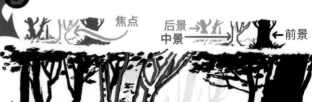

118

教程 #19

6 角色的路被挡住了！

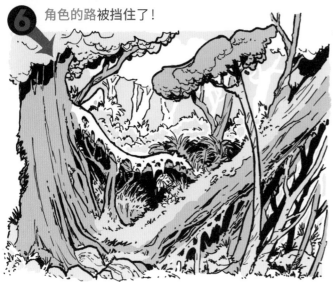

阻挡道路的不是杂草 而是林地障碍物！

增加角色与环境之间的互动

更多的角色位置！

7 把森林的地面画成一个由多种生物和物体构成的综合体。

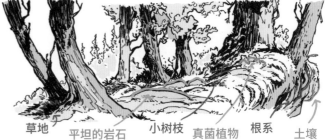

草地　平坦的岩石　小树枝　真菌植物　根系　土壤

8 请记住，森林并不总是生长在平地上的。

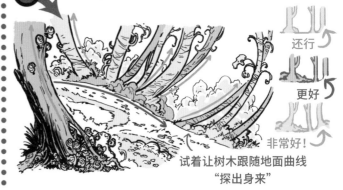

还行

更好

非常好！

试着让树木跟随地面曲线"探出身来"

9 试着在重复的形状周围，添加一些小的森林区域。

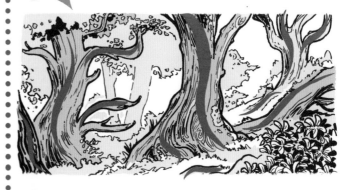

10 加一些损伤，比如折断树枝，践踏树叶，砍倒树木。

森林

C 部分

在动画电影、游戏和漫画中，常用的森林场景，是主角在一个非常标准的环境中的广角镜头里活动。

下面是一些基本设定相同，但布局不同的场景，能帮助你去理解森林环境的潜台词。

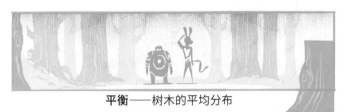

平衡——树木的平均分布

分割——前景的树木分割了画面

分离——陆地之间的鸿沟

界限——不间断的森林线

透视——抬高的空地

察觉——从树后探头看

空间透气——清晰而升高的地面

分支——路分成多条

不祥的预感——巨大的错位物体

教程 #20

在单一的森林布局中，我们也可以传达不同的信息，下面是一些例子。

阴影——有很大的背光区域

庇护——巨大的树荫

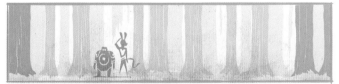

迷失方向——重复的、毫无特征的树干

不安——树木呈对角线分布

新的开始——走出阴影

禁锢——四周高，中间低

有进展或有希望——地面上升

压迫感——树木紧紧拥挤在一起

不祥的预感——非常低的树冠

上述每个例子中的场景、角度、画面元素，都刻意保持相似，为的是突出画面中只有布局改变了。

121

森林

D 部分

在森林教程的最后一部分，我们将学习如何成比例画出森林和林地！

当我们画远处的森林景观时，的确要简化森林的形状，但是这不至于让所有**细节**都消失。

这幅画还可以，但缺乏重点 ↘

只要有一些突破性的形状，画面就会变得生动起来 ↘

画出 3 个（或更多）坡度递减的斜坡，并让斜坡之间交叉分布，这是常用的森林远景布局。

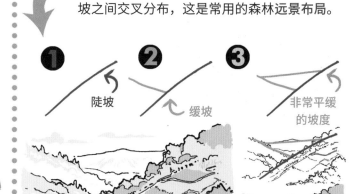

① 陡坡

② 缓坡

③ 非常平缓的坡度

将树木规划在**三角形**的区域里，三角形会在斜坡上逐渐变窄。

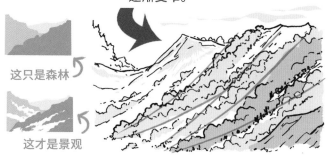

这只是森林 ↗

这才是景观 ↗

如果有一大片相似的树木，可以通过**分组**来创造不同的形状。

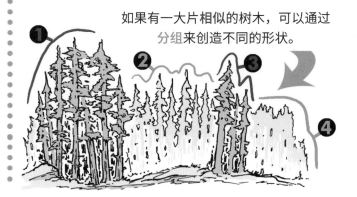

① **②** **③** **④**

122

教程 #21

有时我们会在更险峻的地形中画出大片森林，此时，可以把森林看是蛋糕上的糖霜——它在新的环境中形成了新的形态。

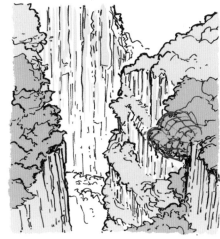

利用森林来表达、突出、烘托地形。

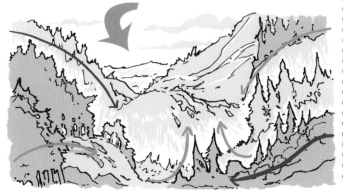

下面是 4 种能够表现远处森林的实用形状：

大圆弧 **1**

有不同层次的大圆弧

小尖刺 **2**

有不同层次的小尖刺

大尖刺 **3**

有不同层次的大尖刺 **4** 小圆弧

有不同层次的小圆弧

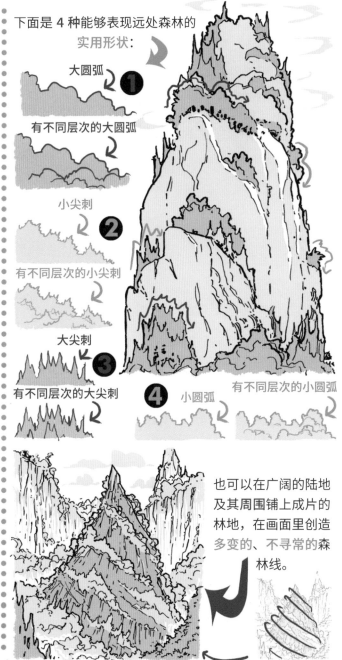

也可以在广阔的陆地及其周围铺上成片的林地，在画面里创造多变的、不寻常的森林线。

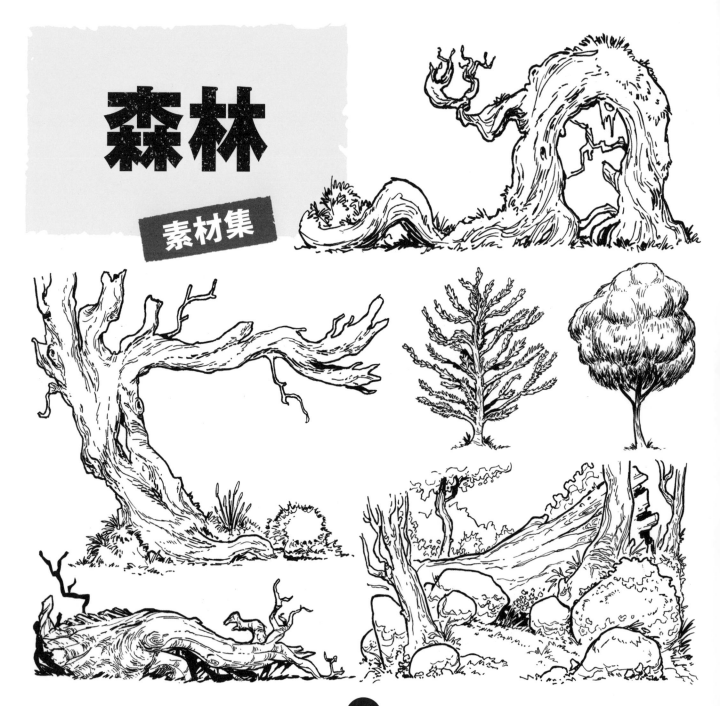

森林
素材集

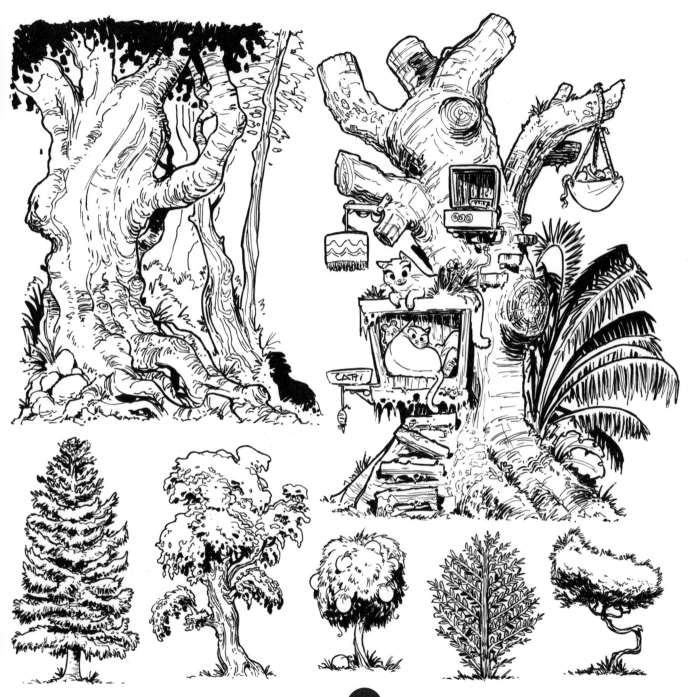

蜘蛛网

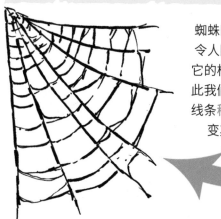

蜘蛛网是一种巧妙的、令人回味的环境元素。它的构图基于线条，因此我们只要对蜘蛛网的线条稍作调整，就能改变其感觉和风格。

蜘蛛网是自中心形成的，画起来相当简单：

❶ 曲线

❷ 延伸

❸ 将线条引至中心

❹ 连接

❺ 完成！

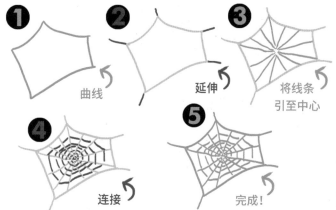

当然，我们也可以让蜘蛛网不那么完美，通过画一些缺损来丰富设计。

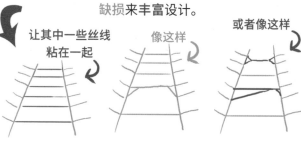

让其中一些丝线粘在一起

像这样

或者像这样

也可以让蜘蛛网上的丝线分布得更随机一些

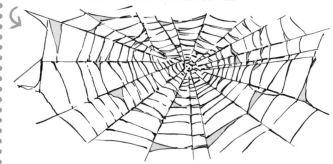

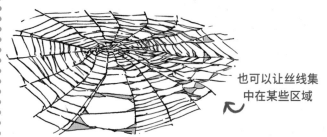

也可以让丝线集中在某些区域

只要变化中心的位置，蜘蛛网就能千变万化，不妨试试！

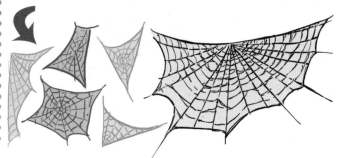

如果改变观察距离，想画出缠绕在某处的大量蜘蛛网时，可以不用画太多细节，把网简化成轮廓线条即可。

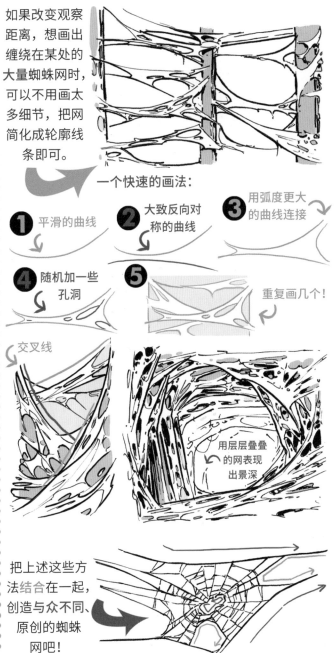

一个快速的画法：

1 平滑的曲线

2 大致反向对称的曲线

3 用弧度更大的曲线连接

4 随机加一些孔洞

5

重复画几个！

交叉线

用层层叠叠的网表现出景深

画出蜘蛛网的下垂感，能给环境营造一种年久破落的感觉。

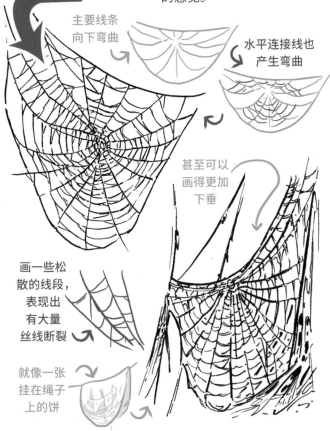

主要线条向下弯曲

水平连接线也产生弯曲

甚至可以画得更加下垂

画一些松散的线段，表现出有大量丝线断裂

就像一张挂在绳子上的饼

把上述这些方法结合在一起，创造与众不同、原创的蜘蛛网吧！

骨头

骨头非常适合用来构建幻想中的设定！

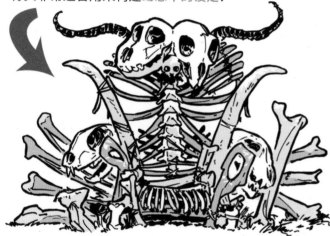

下面将介绍骨头的大致形态，这并非让你去钻研解剖学知识，只是为了让你更容易下笔。

1 肋骨

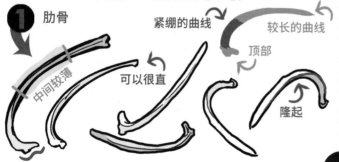

紧绷的曲线　较长的曲线

顶部

中间较薄　可以很直　隆起

2 长骨

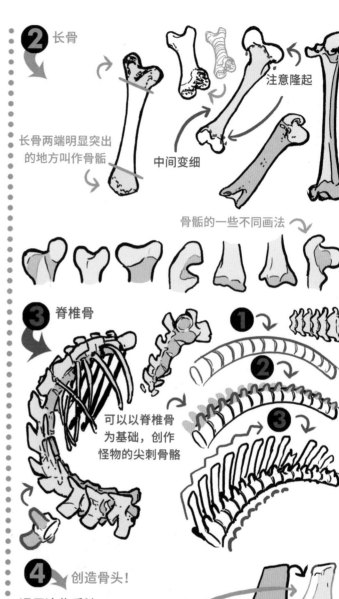

注意隆起

长骨两端明显突出的地方叫作骨骺　中间变细

骨骺的一些不同画法

3 脊椎骨

可以以脊椎骨为基础，创作怪物的尖刺骨骼

① ② ③

4 创造骨头！

运用这些手法，能使随机的形状看起来更像骨头：

1. 中间变细
2. 内部隆起
3. 四周有圆角

教程 #23

用上面学到的简单的骨头形状，可以搭建几乎**任何东西**！

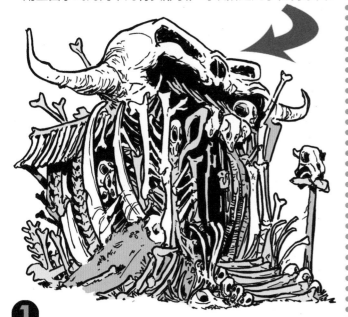

①

首先画出**基本形状的草图**。画的时候不必考虑它是由骨头搭成的，只需要清晰地画出底层的设计。

② 要让设计符合表达，即思考哪些骨头**适合**哪些形状。

不同的骨头形状，适用于不同的构架

有一个**清晰**的设计草图做基础，比随意搭放骨头更好。

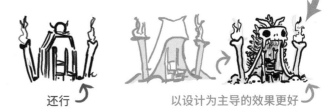

还行　　　　以设计为主导的效果更好

下面是一个**快速**创造出怪物头骨的方法：

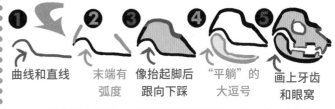

① 曲线和直线　**②** 末端有弧度　**③** 像抬起脚后跟向下踩　**④** "平躺"的大逗号　**⑤** 画上牙齿和眼窝

将上面步骤①~⑤进行任意调整，就会产生**无穷的设计变化**！

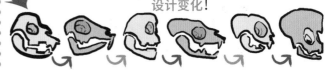

试试从其他角度调整不同部分的**比例**，比如改变头骨宽度、调整眼窝位置等。

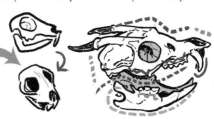

129

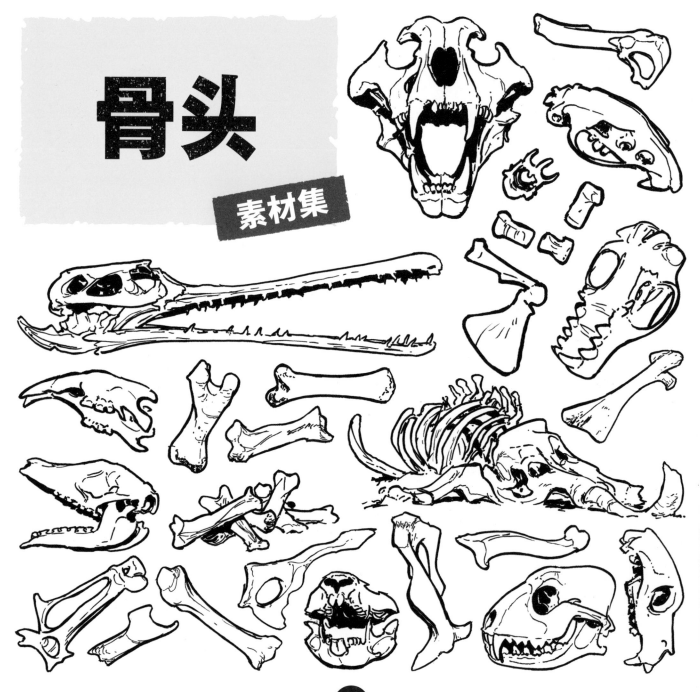

骨头

素材集

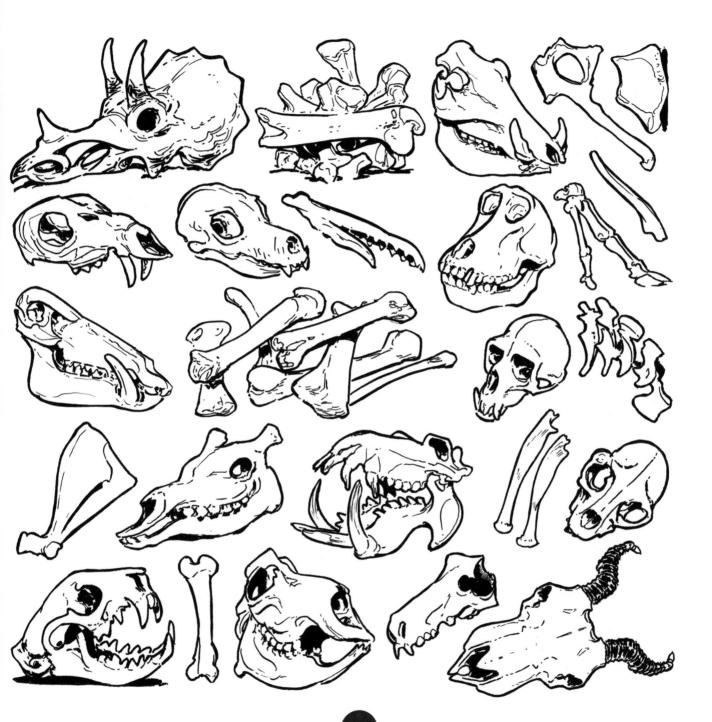

贝壳

贝壳是由复杂的复合曲线组成的，在绘画中，我们可以利用贝壳的天然的交叉轮廓线和表面纹路来描绘它们。

鸟蛤的样子相对简单，可以先从它开始画：

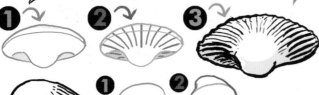

① ② ③

先画出类似脚印的形状，并添加细节

① ②
③ ④

大多数帽贝的结构是这样的：

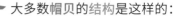

从下面看，内部有花纹

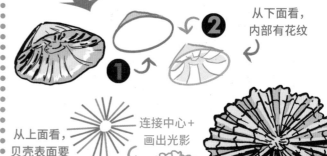

① ②

从上面看，贝壳表面要用不同长度的线条来画

连接中心 + 画出光影

① ②

一些扇贝的表面会有一条微妙的曲线，即使从正面看也能看出。

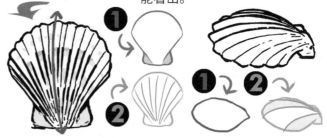

① ②
① ②

对于一些巨型的贝壳而言，比如砗磲，要将其波浪形的开口当成立体的形状来画。

① ②
③ ④

用表面的纹路表现海浪的冲刷。

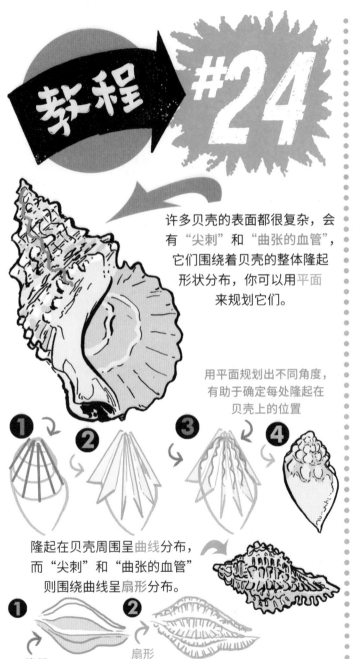

教程 #24

螺旋形是海螺的主体形状，也是构建海螺结构的坚实基础。

❶ ❷

其他螺旋形海螺：

许多贝壳的表面都很复杂，会有"尖刺"和"曲张的血管"，它们围绕着贝壳的整体隆起形状分布，你可以用平面来规划它们。

用平面规划出不同角度，有助于确定每处隆起在贝壳上的位置

❶ ❷ ❸ ❹

隆起在贝壳周围呈曲线分布，而"尖刺"和"曲张的血管"则围绕曲线呈扇形分布。

❶ 隆起 ❷ 扇形

较长的"尖刺"可沿着圆周线来画。

不同长度

多层

鹅卵石和碎石

画鹅卵石可能会让人感到重复，我们可以通过给鹅卵石增加一些**变化**来打破这种无趣感。

画一些不规则的鹅卵石轮廓

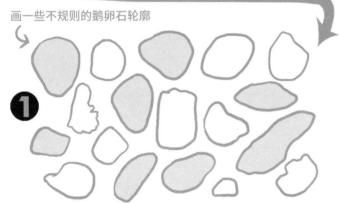

①

增加一些交叉轮廓线辅助造型

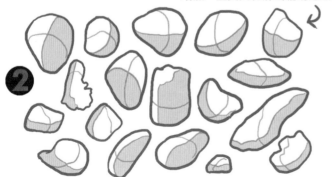

②

以交叉轮廓线为基础，添加**表面纹理**，包括划痕、纹路、苔藓、斑驳、裂缝等。让每个鹅卵石的纹理组合都有所不同。

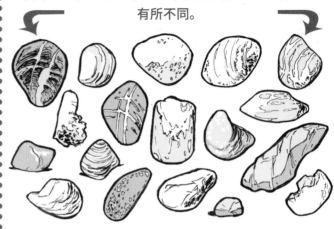

在**近距离**画鹅卵石或碎石时，这种多样性能让画面细节更丰富。

就像是复活节彩蛋，每颗的包装都不同

但是当距离变远时，就要避免画太多这种有细节的石头！

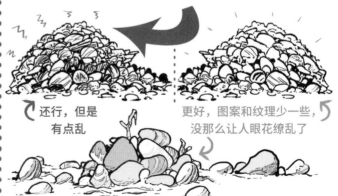

还行，但是有点乱

更好，图案和纹理少一些，没那么让人眼花缭乱了

宝石和水晶

下面的例子是如何画一块形状不规则、粗加工的宝石：

1 画一个直边的**多边形**，每个边的长度不同

2 再画一个边数比①少的多边形，放在①的内部，但注意不要放在正中心

3 添加几个更小的形状

4 把内部形状连接到外部形状的棱角上

如果你想画一块更原始、未经加工的矿石，请加上更多内部形状！

有些水晶会结晶成柱状。

侧面的宽度不均匀

尖端会有一个角度，像是被切开了

顶部平滑，有点像是人造物

宝石和水晶的表面特征很明显，通常有平面的几何图案。

切割后的宝石表面有数个边缘，这些边缘之间的连接构成了设计中的关键形状。

1 **2** **3**

无论切割是简单还是复杂，这一点都适用！

教程 #25

在俯视鹅卵石时，请记住鹅卵石是层层叠叠的，我们的视线会穿过不同层次的石头。

想象一下有不同的层次

画得还可以，但石头像砌墙一样整齐地排列在一起

更好，有层次，而且画出了间隙中的阴影

顶部有几块较大的石头

扁平的石头可以在末端对齐

石头不都是"平躺"着的！

碎石的大小往往比较统一，所以想画出碎石的多样性，关键在于在一大堆碎石中分出几个小堆。

堆叠不同的形状

要画一大片石头的时候，可以创造 5 个关键层次，以此打破细节的平衡并构建景深。

想让有一大片鹅卵石的区域看起来丰富有趣，最好的方法就是打破空间边界！

岩石纹理

岩石太普通了，它们无处不在，因此很可能会遭受和其他平凡元素相同的命运——我们完全忽略了对它的刻画。

即使是最简单的岩石也有它的形状。在画岩石的表面纹理之前，需要掌握其形状。

有 4 种快速构思形状的方法：

起始形状　❶ 画轮廓线　❷ 画线框图

❸ 加硬阴影　❹ 加软阴影

大致了解了岩石表面的立体形态后，就可以开始在上面画任何纹理了。

虽然有些岩石表面比较平坦，但也要表现出它的图案和纹理。下面我提供了一些素材案例，供你参考。

先从裂纹和裂缝开始吧！

相交的曲线　　断裂的竖线　　菱形

画出不同深度的裂缝：

直线和斜线

❶ 刮痕　❷ 细缝　❸ 凹槽
❹ 窄缝　❺ 裂口　❻ 断层
❼ 凿痕　❽ 大裂缝

教程 #26

水晶的样子经常是一组柱状或碎片状。

顶部的角度各有不同

打破常规的例外

许多宝石都有颜色，这会使其透明度降低，因此宝石的透明感和玻璃的有所不同。

① 基本样式

② 玻璃的质感

③ 宝石的质感

一些角度示例：

侧面

拐角边缘

底部

3/4 角度

大致形态

色调分布：大约 1/3 阴影、1/3 中间调、1/3 高光

这是更多可以试画的形状：

在其他教程里，我们将学习如何画出发光的物品！

LOOK!

可以随意分配亮面和暗面的位置！

注意，内部线条是 白色的

鹅卵石和碎石

画鹅卵石可能会让人感到重复，我们可以通过给鹅卵石增加一些变化来打破这种无趣感。

画一些不规则的鹅卵石轮廓

1

增加一些交叉轮廓线辅助造型

2

以交叉轮廓线为基础，添加表面纹理，包括划痕、纹路、苔藓、斑驳、裂缝等。让每个鹅卵石的纹理组合都有所不同。

在近距离画鹅卵石或碎石时，这种多样性能让画面细节更丰富。

就像是复活节彩蛋，每颗的包装都不同

但是当距离变远时，就要避免画太多这种有细节的石头！

还行，但是有点乱

更好，图案和纹理少一些，没那么让人眼花缭乱了

许多贝壳的表面都很复杂，会有"尖刺"和"曲张的血管"，它们围绕着贝壳的整体隆起形状分布，你可以用平面来规划它们。

1 **2** **3** **4**

用平面规划出不同角度，有助于确定每处隆起在贝壳上的位置

隆起在贝壳周围呈曲线分布，而"尖刺"和"曲张的血管"则围绕曲线呈扇形分布。

1 隆起 **2** 扇形

螺旋形是海螺的主体形状，也是构建海螺结构的坚实基础。

1 **2**

其他螺旋形海螺：

较长的"尖刺"可沿着圆周线来画。

不同长度

多层

133

教程 #31

下面是大量山丘场景布局参考！

画一些裸露的岩石和礁石，能让只有草地的山丘不那么单调。

在设计山丘时加入岩石的几种方法：❶ ❷ ❸ ❹ ❺ ❻

试试把一座山丘放在偏离中心的位置，在画面中创造不对称感。

把视角设置在山顶上，能得到更开阔的空间感。

151

山脉

素材集

可以把山脉想象成一些聚拢的碎片，
这能增加山脉的戏剧性色彩。

每个"碎片"的主要
方向相同，角度不同

像号角一样

线条向上
攀升、扭转

想画出逼真的山体表面轮廓，下面的方法又快又有效。

❶ 绘制山体
❷ 想象山脊的
轮廓线在哪
❸ 这样就能构造出
基本形态

粗略画一些倒
三角形，并让
它们契合山体
表面的角度
❹

像闪电一样的倒三角形

如同虎纹！

为了帮你进一步学习如何改变山的高度和位置，请记住：
画一座山脉时，你实际上是在画"两座山脉"。另一座
是什么？是由留白构成的负空间。

如果翻转它

山脉 2-空间

如果负空间形成的
"山脉"形状很不错，
那么你实际画的
那座也不会差！

山脉 1-绘画

下面是一些山体表面纹理的不同画法：

❶ 随机画出
山体形状
❷ 画出一些
"树枝"
❸ 在空白处
画一些直线，
象征地层线

另一种方法：运用
直线和对角线！

边界处和边缘的
表面细节

改变山顶的画法能带来不同的变化。

火山？

桌山？

植被？

尖峰？

山丘

山丘往往在画面中不那么引人注目，但如果规划得好，也能颇有特色。

请记住，山丘不是平面的！被各种植被、不同细节装饰的立体山丘是效果最好的。

一切物体都要有透视感！

练习在山丘上画出简单的线框图。

当你意识到山丘是立体的之后，就可以进行下一步了：在关键点上放置不同物体（比如植物），传达不同的含义。

在顶部：强调焦点　　四处都有：和谐　　在底部：山丘本身是重点

在侧面：不稳定　　呈螺旋状：自然生长　　层层叠叠：蜕变或变化

很小：无足轻重　　积聚：崛起感　　条状分布：平衡感

通过上面的介绍能够看出，在山丘的不同位置放置植物，对画面的基调、传达的信息、强调的重点等都有很大影响。

形状更有特点、更与众不同的山丘，能让你设计的环境脱颖而出，右侧是一些例子：

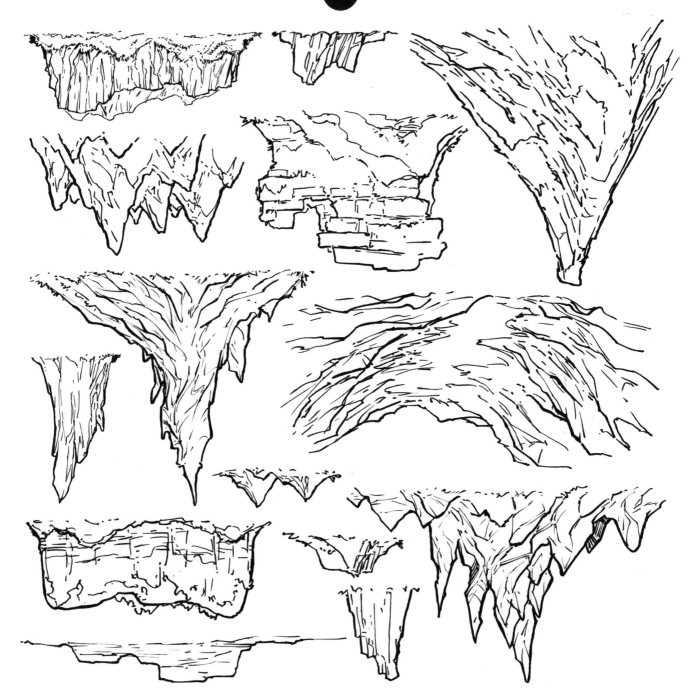

教程 #31

画一些裸露的岩石和礁石，能让只有草地的山丘不那么单调。

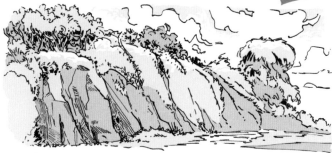

在设计山丘时加入岩石的几种方法：

① ② ③ ④ ⑤ ⑥

试试把一座山丘放在偏离中心的位置，在画面中创造不对称感。

把视角设置在山顶上，能得到更开阔的空间感。

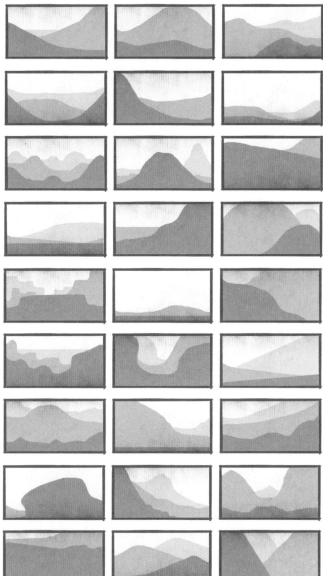

山丘

素材集

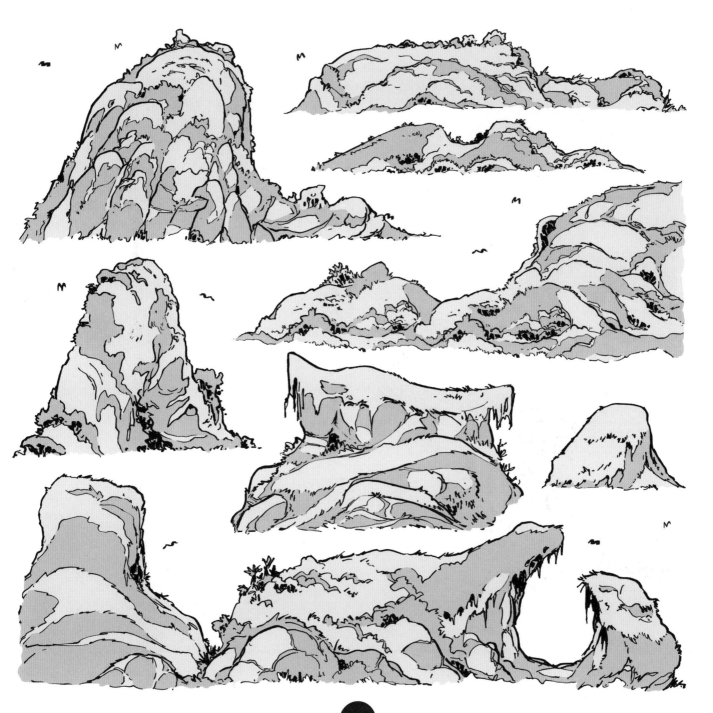

悬浮山

悬浮的山脉，犹如天空中的城堡。

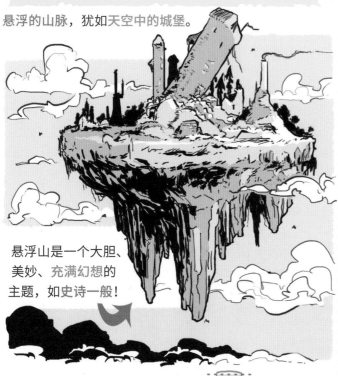

悬浮山是一个大胆、美妙、充满幻想的主题，如史诗一般！

设计悬浮山常常要基于冰山的画法。

冰山会有一条"水线"（通常是看不见的），这条线将上面的小山顶和下面的大山体分开。

一个快速的设计练习：

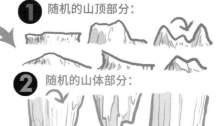

❶ 随机的山顶部分：

❷ 随机的山体部分：

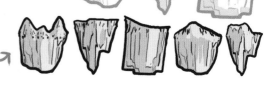

❸ 将①和②混合匹配！

这种方法总能奏效！因为这反映了我们在现实世界中看到的某些物体在水中的样子。

用好右侧 4 个简单的技巧，我们可以让任何物体（哪怕很巨大）都看起来像是浮在空中一样：

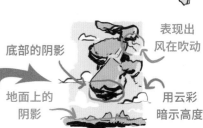

底部的阴影

地面上的阴影

表现出风在吹动

用云彩暗示高度

如果想画锥形的悬浮山，可以用漏斗形作为角度参考。

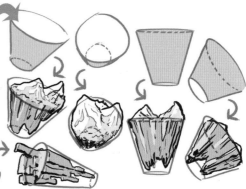

① 光盘形

当我们要画一个复杂的悬浮山时，尽量想象出一个单一的横截面，以此固定形状。

② 横截面

对变换不同角度很有帮助

③ 根据横截面延伸出山体

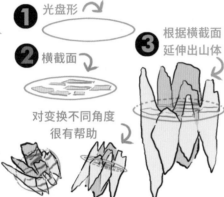

视角降低，能强调悬浮山的巨大。

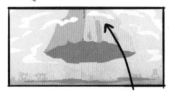

在山体前面放几朵云也很好

如果悬浮山太高，就无法在地面上投下阴影，那么此时可以让它的阴影投在云层或其他漂浮物上，以此显示其高度和位置。

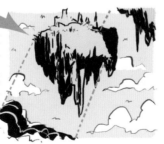

可以先画出一个完整的形状，然后分割这个形状来构建数座悬浮山。这样画出来的效果会很有整体感。

① 随机的形状

② 把它分割成大块、中块、小块

③ 把各个块状分开，可以稍微变换角度，距离不要太均匀

④ 延伸出山体

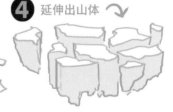

⑤ 调整高度

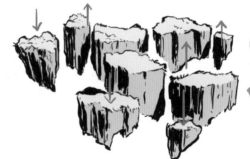

空中场景往往因为环境元素较少，而不容易形成景深，所以请发挥更多创意来安排前景、中景和背景吧！

瀑布

瀑布，是自然环境中奇妙的点缀，它能给画面中的静态世界带来动态感。

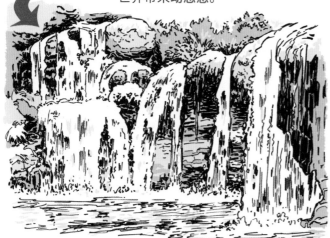

请注意，瀑布给人带来的感觉很大程度上取决于其大小和类型。

小瀑布，涓涓细流：宁静

中等瀑布，单条水流：优雅、美丽、平衡

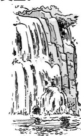
大瀑布，多条水流：气势磅礴、威风凛凛

如何安排小瀑布的布局：

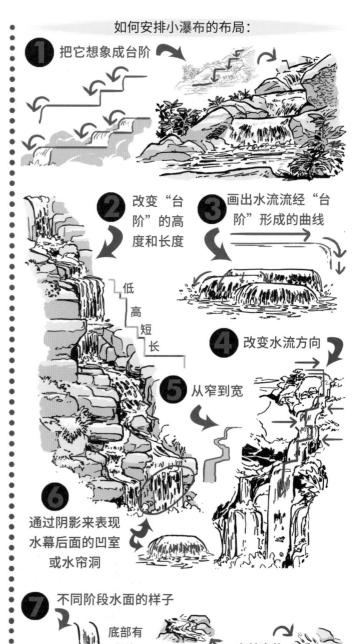

1 把它想象成台阶

2 改变"台阶"的高度和长度

低 高 短 长

3 画出水流流经"台阶"形成的曲线

4 改变水流方向

5 从窄到宽

6 通过阴影来表现水幕后面的凹室或水帘洞

7 不同阶段水面的样子

平滑流下　底部有气泡　转弯时水流翻腾　在较直的河道里，平缓流淌

教程 #33

在画较大的瀑布时，画出不同的水流分支能创造出更多形式、细节都有趣的区域。

想要表现瀑布水量很大、气势磅礴的感觉，可以把它画成一道又宽又深的"水墙"。

让"水墙"看起来是一个整体

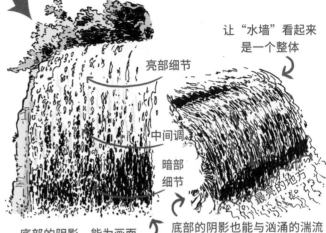

亮部细节

中间调

暗部细节

最亮的地方

底部的阴影，能为画面增加一种令人印象深刻的骇人感

底部的阴影也能与汹涌的湍流形成强烈对比

如何处理多水流分支的瀑布：

在顶端，用树状图一样的曲线来分割水流。

即使瀑布背靠坚固的山体，水流也并非直接倾泻而下，要将水流分开来画。

如何画其他类型的瀑布：

潺潺小流：线条细小，背景从水流的缝隙中透出

飞瀑：笔触较短，线条破碎，阴影较少

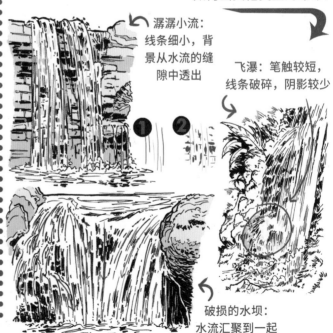

❶ ❷

破损的水坝：水流汇聚到一起

这种形状：

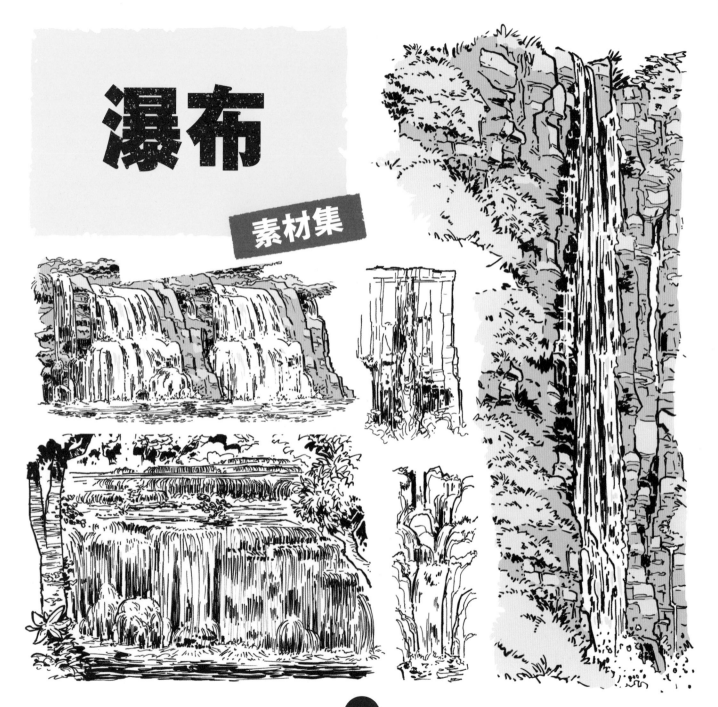

瀑布

素材集

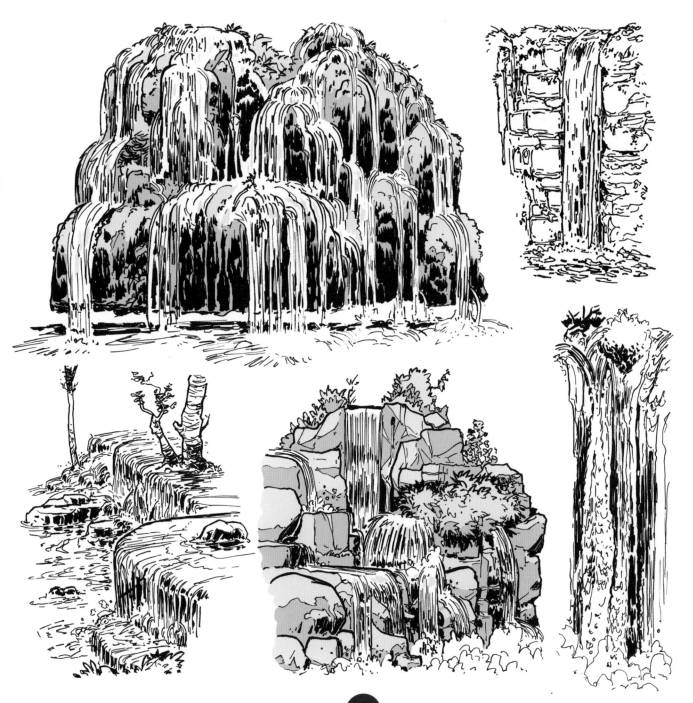

水面倒影

水面的波纹多种多样，下面是一些因波纹导致**变形**的倒影：

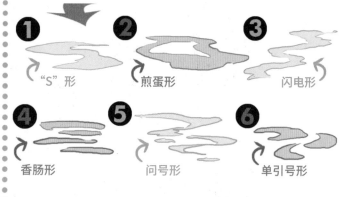

1 "S"形 **2** 煎蛋形 **3** 闪电形

4 香肠形 **5** 问号形 **6** 单引号形

画水面上的倒影和画其他表面上的反射不太一样，我们要画出水面上的变化无常。

水面的**显著特征**之一是波纹：

1 水中的波纹会有一个小波峰

2 波纹有不同的反射区域

1 *2* *3*

3 所以我们看到的不同物体都会被反射

4 而且每个波纹都是如此：

城堡 天空

5 此外，如果波纹相距甚远，它们之间也会产生反射

城堡

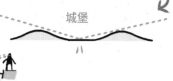

倒影离我们越远，实际上离它反射的物体越近。这会导致离我们越远的倒影越清晰，而离我们越近的倒影越**失真变形**。

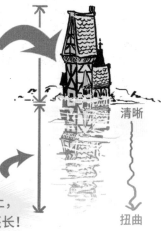

清晰

扭曲

LOOK!

看！在有波纹的水面上，倒影看起来比物体本身还长！

在同心波纹或表面张力波上，倒影会沿着波纹的边缘"跳动"！

平静的水面上的倒影，和上方真实世界的透视点一致，因此可以通过倒影表现出被遮挡住的侧面的细节。

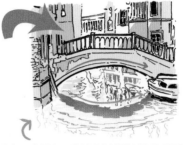

从这个角度我们能看到桥的底部，倒影又反射出被桥遮挡的景观

在平静的水面上，倒影则遵循如下规则：

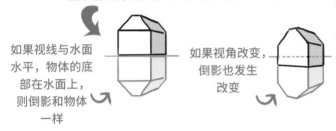

如果视线与水面水平，物体的底部在水面上，则倒影和物体一样

如果视角改变，倒影也发生改变

因为我们对物体和倒影的透视，都是基于相同的灭点。

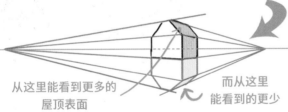

从这里能看到更多的屋顶表面

而从这里能看到的更少

如果一个物体位于水平面之上，那么想象水面会一直延伸到它的底部（或它所在的任何物体的底部），然后再产生倒影，这样画出来的高度才是适宜的。

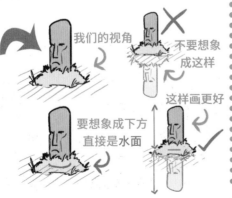

我们的视角

不要想象成这样

要想象成下方直接是水面

这样画更好

如果有浪花，那么请记住浪花会遮住一部分倒影。

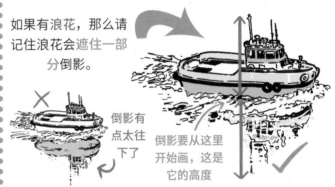

倒影有点太往下了

倒影要从这里开始画，这是它的高度

下面是更多波动的水中的倒影的例子：

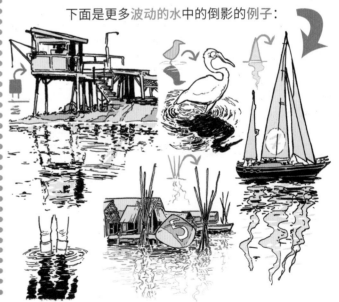

小行星和流星

画小行星和流星，与其说是要研究岩石的画法，不如说是要研究光源。

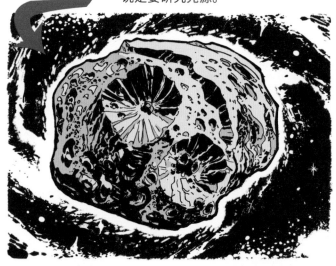

回想一下我们曾经看过的太空中小行星的照片，其唯一的光源基本上就是恒星。恒星是一个独特的、单一的光源，看起来就像是硬光源。

 软光源

 硬光源

我们之所以在地球上看小行星不是一块石头，是因为小行星上面有各种各样的漫射光和反射光。所以在绘画中，也要善用这种高度对比的光线关系，把我们笔下的岩石画得看起来像是小行星。

硬光源练习：

① 稍微勾画一些简单的陨石坑和凸起等

② 画几条轮廓线，以此检查形状是否正确

③ 标出光源照射方向，并标出阴影的主要区域

④ 想一想哪里会受到光线的照射，以及阴影会投射多远

⑤ 接着试试画不同的光源

从光源那侧观察小行星，将最亮的表面部分涂白。

注意前面的阴影是如何分层并缩短的

教程 #35

当你想画小行星带或是流星雨时，可以通过形状、质地和阴影，使其更统一。

1 形状应该是各不相同的

2 但也不要太千奇百怪，这会让人眼花缭乱！

3 上面这个道理也适用于选择阴影的风格

还行　更好

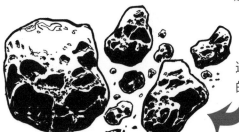

这些小行星顶部的外观都是不一样的。

你可以给阴影处增加些光线，再给亮面融入一点阴影，以此让明暗之间的过渡更柔和。

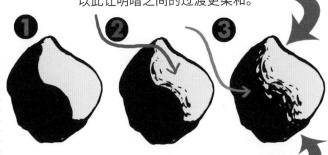

1　**2**　**3**

LOOK! 看！这是关键的着墨技巧！

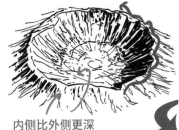

陨石坑的内部看起来像一个碗，画它的特写画面时，可以画出其内部"山脊"阴影的不同层次，以呈现立体感。

内侧比外侧更深

内部"山脊"

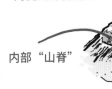

从一些简单的随手线条开始画，创造出不同风格的小行星。

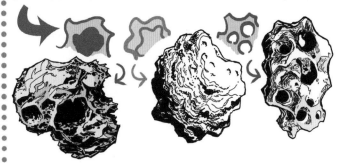

幻想地图

地图无疑是编写故事、游戏、漫画等的绝佳辅助工具，但地图本身也蕴含着极大的趣味。

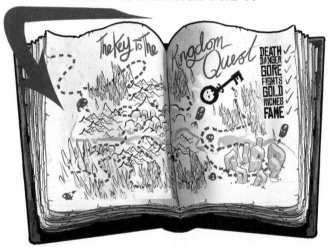

我设计陆块的快速方法：

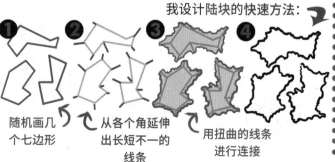

① 随机画几个七边形
② 从各个角延伸出长短不一的线条
③ 用扭曲的线条进行连接

如果你想画出相邻的陆块，重复这个过程即可。为了让设计更多种多样，可以使用不同大小的形状、不同数量的边。

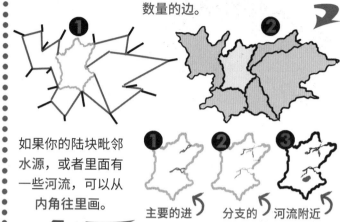

① ②

如果你的陆块毗邻水源，或者里面有一些河流，可以从内角往里画。

① 主要的进水口
② 分支的河流
③ 河流附近的湖泊

如果你想快速画出一片群岛，那么可以从随意连接的陆块开始画。

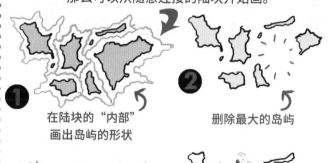

① 在陆块的"内部"画出岛屿的形状
② 删除最大的岛屿

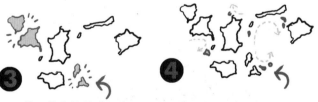

③ 将一些岛屿分成两半
④ 沿着曲线再添加一些小岛

从相连的陆块开始画，有助于在岛屿的形状和位置之间建立关联，让结构显得更真实。

当然，还有很多其他可以划分空间的方法：

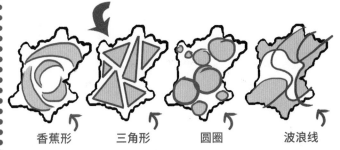

香蕉形　　　三角形　　　圆圈　　　波浪线

地图上有了陆地或岛屿的形状，接下来就要考虑物理特征的布局了，也就是地形问题。

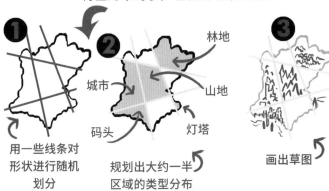

① 用一些线条对形状进行随机划分

② 规划出大约一半区域的类型分布

林地　城市　山地　码头　灯塔

③ 画出草图

你的画面风格决定了你在地图上要画出怎样的细节。若想获得更多灵感，可以看看下面这些素材！

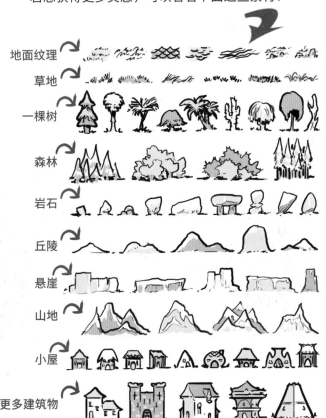

地面纹理
草地
一棵树
森林
岩石
丘陵
悬崖
山地
小屋
更多建筑物

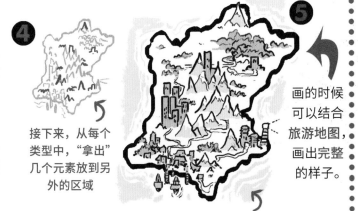

④ 接下来，从每个类型中，"拿出"几个元素放到另外的区域

⑤ 画的时候可以结合旅游地图，画出完整的样子。

可以发挥更多想象，画上旅行船、道路、河流等

读完本书感觉意犹未尽？

想学习更多绘画技巧？

想获得更多素材与灵感？

想进一步提高自己的艺术创造力？

……

《洛伦佐绘画创作教程》系列
三册图书同步上市！更多教程见
《洛伦佐绘画创作教程：人物·动物·怪物》与
《洛伦佐绘画创作教程：机械·生活·建筑·构图》！